U0111054

大展好書 好書大展
品嘗好書 冠群可期

大展好書　好書大展

品嘗好書　冠群可期

藝術大觀：6

紫砂壺

盆景藝術

編著｜陳習之‧何雪涵‧程麗娟

攝影｜黃玉煌

品冠文化出版社

國家圖書館出版品預行編目(CIP)資料

紫砂壺盆景藝術 / 陳習之、何雪涵、程麗娟編著.
——初版.——臺北市：品冠文化，2016 [民 105.10]
　　面；　公分—（藝術大觀；6）
　　ISBN　978-986-5734-55-8（平裝）

1. 盆景

971.8　　　　　　　　　　　　　　　105014771

紫砂壺盆景藝術

編　　者 / 陳習之、何雪涵、程麗娟
責任編輯 / 劉三珊、楊都欣
發 行 人 / 蔡孟甫
出 版 者 / 品冠文化出版社
社　　址 / 臺北市北投區（石牌）致遠一路 2 段 12 巷 1 號
電　　話 /（02）28233123，28236031，28236033
傳　　真 /（02）28272069
郵政劃撥 / 19346241
網　　址 / www.dah-jaan.com.tw
E-mail / service@dah-jaan.com.tw
登 記 證 / 北市建一字第 227242 號
承 印 者 / 凌祥彩色印刷有限公司
裝　　訂 / 眾友企業公司
排 版 者 / 菩薩蠻數位文化有限公司
授　　權 / 安徽科學技術出版社
初版 1 刷 / 2016 年（民 105 年）10 月

定價 / 580 元

作者簡介

| 陳習之

| 何雪涵

陳習之

浙江溫州人，1950 年出生，農工黨員，浙江紅欣園林藝術有限公司法人代表，深圳東湖公園盆景世界技術總監，工程師，經濟師。其編著了《中國山水盆景藝術》，並與林鴻鑫等人合著出版了《中國溫州茶花鑑賞》、《樹石盆景製作與賞析》、《城市生態與立體綠化》等書籍。

1997 年為迎接香港回歸祖國，紅欣公司與深圳東湖公園合建了「東湖公園盆景世界」。建園以來參加了數十次全國性、地區性的展覽，獲獎牌 120 多枚。並在「盆景世界」多次舉辦盆景展覽、盆景藝術培訓以及國際盆景文化交流活動。2002 年，東湖公園盆景世界被評為深圳市八大生態景觀之一；2005 年，被列為「中國盆景名園」。

何雪涵

廣東深圳人，畢業於中國科學技術大學高分子材料系，後留學芬蘭奧博學術大學並獲得碩士學位，現於新加坡南洋理工大學攻讀同專業博士學位。

在嚴謹的科研之餘，追求豐富靈動的生活。喜歡讀書、旅遊與攝影，對中國傳統文學和民族藝術尤為熱衷，因機緣巧合結識了當代盆景大師林鴻鑫夫婦，在其影響下對中國盆景藝術產生了濃厚的興趣。

近年來先後在《都市園林》、《花木盆景》、《特區城市管理》等雜誌上發表多篇關於盆景的評論性文章。

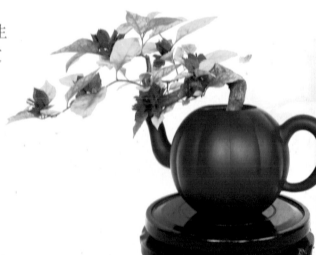

| 程麗娟

程麗娟

　　浙江溫州人，1981 年出生，溫州廣播電視大學畢業，畢業後一直從事園林事業，現於浙江紅欣園林藝術有限公司負責苗圃生產經營。愛好彈琴及插花藝術並擔任溫州市花卉協會副會長。

　　近年來參與小型異型盆景產品的開發，在創造實踐中得到了前輩林鴻鑫大師的教誨，盆景藝術的理論水平不斷提高，作品名為《玉壺春色》的紫砂壺盆景在2014 年深圳文博會賞石盆景展中獲得銀牌。

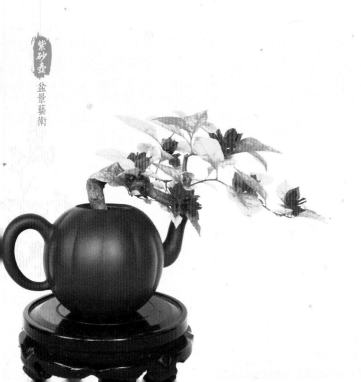

序一

芻議紫砂壺盆景

在中國的盆景界，對盆景創新理論和具體的實施方案的討論，始終就沒有停歇過。盆景界的有識之士多少年來都在為盆景製作，如何創新、怎麼創新，費盡周折而大傷腦筋。是從小型到微型，還是從中型到大型。是從庭院到室內，還是從小型再到微型組合，真的是風格各異、形式多樣。

尤其是近年來室內微型盆景的發展變化，既活躍了盆景市場，也豐富了一部分賦閒在家，品茗悠閒的老人家們的業餘生活。

記得在七年前，在南方的盆景市場上流行一種「草書盆景」，當時也引起了部分盆景人的注意。

「草書盆景」是以盆景的根莖作為創作基礎，它在造型時間上縮短了許多，而且還可以批量生產，以「草書」的形式美化造型。如「壽」字型盆景，就頗受江、浙人的喜愛。將其送給德藝雙馨的老人，作為壽禮很有新意。

今年初夏，從深圳又傳來一個好消息。以盆景藝術家林鴻鑫大師夫婦為首的盆景人，又創作了一種名為「紫砂壺盆景」的新作品問世。

這種盆景，「景」與「壺」相呼應，情景交融。不僅陶冶情操，愉悅精神，製作簡單，便於普及。而且非常適合室內擺放，可謂是中國傳統藝術相容、和諧的小天地。使欣賞者，在自得其樂之中享受到自然之美景。

正如林鴻鑫大師對「紫砂壺盆景」所品評的那樣：「雲寸竟生機，應羨紫砂開天地。盆林添絕藝，始知壺內有乾坤。」無論什麼形式的盆景，應該具備傳統與現實的完美結合，在不違背植物自然屬性和生長規律的基礎上，能夠做到技術手法與大自然完美融合、主客觀完美統一、意與象完美體現，「外師造化，中得心源，天人合一」，同時還要適應市場需求以及人們的審美需求。只有這樣，盆景創新才會有實際和深遠的現實意義。

蘇本一

紫砂壺

盆景藝術

從紫砂文化到玲瓏茶壺盆景藝術

古人云：「人間珠玉安足取，豈如陽羨溪頭一丸土。」這是對宜興紫砂「不是珠玉勝似珠玉」的高度讚美。

宜興紫砂起源於北宋，成熟於明清，輝煌於當代。自明代正德年間初始，吳頤山書僮閒學壺藝、偶製「供春」以來，紫砂開始作為一種珍貴的工藝品，進入文人視野，進而「登堂入室」，成為一種文雅型藝術品，為許多文人墨客、達官顯貴所收藏，紫砂藝術漸為世人所知所識。在這五百多年的歷史中，產生了不少精於此道的能工巧匠，諸如時大彬、惠孟臣、陳鳴遠、楊彭年、邵大亨、黃玉麟、范大生。他們或冥思苦想，或妙手天成，為宜興紫砂藝術寶庫增添了不少珍品。

及至當代，則有任淦庭、朱可心、吳雲根、顧景舟、王寅春、裴石民、蔣蓉七大藝人。他們融會貫通、集思廣益，再次將宜興紫砂提高到前所未有的高度，為今天宜興紫砂業的興盛積累了經驗、開拓了市場、培育了人才。今天宜興紫砂界眾多的紫砂陶藝大師如徐漢棠、汪寅仙、呂堯臣、鮑志強、顧紹培、徐秀棠、周桂珍、何道洪、毛國強、曹亞麟等人都是他們傳授的傑出代表。

在感恩於先人為我們開創傳世基業的同時，我們常常思考和討論如何才能真正繼承前人的優秀傳統？如何才能使這份產業更加發揚光大？如何才能創造出有傳世價值的藝術作品？這些是擺在我們面前的重大課題。

宜興紫砂門類比較廣泛，紫砂壺、雕塑、花盆、瓶、掛盤、雜件一應俱全，用紫砂花盆製作的盆景長期以來一直深受世界各地盆景愛好者之喜愛，紫砂盆景藝術已經深觸到世界每一個角落，成為中外文化交流的一個靚麗名片。

宜興紫砂大師大多都是多面手，壺、盆、瓶、掛盤等樣樣俱到，徐漢棠、顧紹培、潘持平、周桂珍等人都是製壺製盆高手，「漢棠盆」一直揚名海內外。

林鴻鑫、陳習之夫婦潛心於中國盆景藝術幾十年，一直致身於盆景創作，著書立說，為中國乃至世界盆栽藝術做出了極大貢獻，晚年致力於紫砂壺微型盆景的創作，將紫砂壺藝文化和盆栽文化有機結合，給人一種玲瓏之美，開拓了紫砂壺盆景藝術的新篇章。藝術創作來源於生活，追求生活自然之美，不斷美化我們的生存環境，提高我們的生活品質，拓展藝術文化空間，讓我們在欣賞林鴻鑫、陳習之夫婦所創作的紫砂壺盆景藝術的同時，更多的是向藝術家們致敬，謹以此文賀本書出刊為竭！

陳士權

紫砂壺
盆景藝術

　　盆景是中華民族的優秀傳統藝術之一，糅合了栽培技術與園林藝術，是自然美和藝術美有機結合。它以植物、土、山石、水、配件等為材料，經過盆景創作者的藝術創作和園藝栽培，在盆缽中典型而集中地塑造和重現大自然的優美風光景色，達到縮龍成寸、小中見大的藝術效果，同時以景抒懷，寓情於景，表現深遠的意境，是表現美、追求美的活著的藝術品。

　　作為一門獨特的藝術，盆景與其他的藝術既遙相呼應，又截然不同。它是一幅由不同筆觸與色調交織而成的「立體的畫」，然而畫只能平面欣賞，盆景卻可以被多角度的觀賞，達到移步易景、變化萬千的效果，比圖畫更真實、更立體；它是一首引人遐想的「無聲的詩」，盆景創作往往取其天然神韻，突出其特質，同時留下空白，讓觀賞者在意猶未盡之餘衍生出無盡的聯想，恰似一首無言的詩；盆景本身具有延綿的生命，造型千變萬化，其中的植物還能夠隨著時間推移和季節更替變化生長，經人工不時的定向培養、修飾下呈現出迥然不同的景色，可謂之「活的雕塑」。

　　這種源於自然，高於自然，樹石、盆缽、几架三位一體的藝術品，經歷代盆景藝術家的精心雕鑿，成為中國藝術寶庫中的一塊瑰寶，以鮮明的民族特色，古雅的藝術風格而馳譽世界。

　　盆景藝術自東漢起初具雛形，歷經數個朝代的更迭，在造型流派、製作技巧、樹石種類、理論專著等多方面不斷傳承發展成熟，興盛於唐、宋、元、明，至清代達到全盛的頂峰。

　　清末至新中國建國初期，盆景藝術曾一度衰落停滯不前，直到20世紀60年代，在國家的鼓勵和扶持下，才再次逐漸發展起來。進入80年代後，中國盆景藝術出現了規模空前的全面興盛局面。可以說，盆景藝術的興衰與時代的脈搏、社會環境的穩定、人們物質生活的水準和人文素養的程度都息息相關；而盆景的發展，也是以人們在茶餘飯後尚有盈餘時間的前提下，為陶冶情操或追求更高層次的精神愉悅提供強大的推動力。

　　人與大自然的關係不在對抗與征服，而在和諧與共榮。古代中國人追求生存

的最高境界，就是天人合一。古人夜觀天象，設立天時曆法，講究順勢承運，無不是順應自然的體現，而中國人的世界觀，很多都是從人與自然的接觸中，經由心靈的感受領悟而產生的。

中國歷代文人騷客身處鬧市，卻莫不鍾情於田園山林，嚮往閒雲野鶴的歸隱生活，他們寄情於木，以松為直，以柏為堅，以菊為隱，以蘭為幽，以竹為逸，以梅為傲，以海棠為豔，以蓮為清；他們不滿足於只在戶外享受美好的自然風光，而要在自己的書房案板上也能領略山川野林的風貌，閒時俯仰天地，叩問古今，感慨萬千，於是對縮地千里、微中見大的盆景青睞有加，更以親手栽弄盆景為雅，為今人留下了大量格調清新，言辭優美的詩篇；而今人賞玩盆景，也是渴望自然、崇尚自然、回歸自然的一種體現吧。

想像一下，將一盆盆景——無論是氣象萬千的山水盆景，還是鮮脆欲滴的花草盆景，無論是雄奇渾厚的樹椿盆景，還是嬌小玲瓏的微型盆景——置於自家書房、陽台、玄關或几案，使房間內處處充滿盎然的春意，亦可同時起到淨化空氣，緩解眼部疲勞的作用。

如果家中空間夠大，甚至可以在盆景後方空白的牆面掛上與盆景風格相宜的字畫佐以修飾，墨香綠意，逸趣橫生，讓人感覺彷彿置身於世外山林，不再受繁瑣的工作生活所累，放下一切煩憂，修身養性。

目錄 Contents

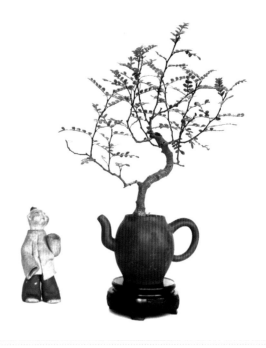

一、中國盆景的發展史13

　（一）盆景的起源13

　（二）漢晉時期13

　（三）唐朝14

　（四）宋朝15

　（五）元朝18

　（六）明清時期19

　（七）現今23

　（八）走出中國，走向世界25

二、中國盆景的流派27

　（一）嶺南派27

　（二）川派28

　（三）蘇派29

　（四）揚派29

　（五）海派31

　（六）徽派31

　（七）通派33

　（八）浙派34

三、盆景的類別及形式35

　（一）樹木盆景35

　（二）山水盆景38

　（三）樹石盆景43

　（四）竹草盆景46

　（五）微型盆景47

　（六）異型盆景48

四、紫砂壺盆景的由來49

　（一）紫砂壺盆景的創作思路49

　（二）紫砂壺盆景的藝術風格50

五、紫砂壺的種類與欣賞52

　（一）有關紫砂壺52

　（二）紫砂壺賞析53

目錄

六、紫砂壺盆景的
　　製作與養護..............61

　（一）盆景的製作過程.............61

　（二）盆景的日常養護.............67

七、紫砂壺盆景的賞析...........68

八、紫砂壺盆景的欣賞.............96

　（一）紫砂壺盆景賞析...............96

　（二）觀賞石與紫砂壺盆景.........142

　（三）博古架陳列................149

九、後記.....................159

十、參考文獻.................160

紫砂壺 盆景藝術

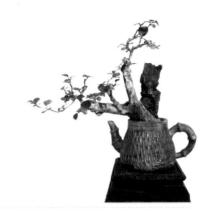

一 中國盆景的發展史

（一）盆景的起源

中國盆景歷史悠久，源遠流長，至於起源於何時，盆景學術界眾說紛紜。盆景作為一種承載著人們精神寄託的藝術品，它的起源與形成與當時的社會審美、文化和哲學思想的發展與積澱是分不開的，也絕非一朝一夕可成就的事。

據現有考古資料、文獻記載，在中國浙江餘姚河姆渡新石器時期距今約 7000 年的第四文化層中，出土了兩塊刻有盆栽圖案的陶片，陶片上均刻有一方形陶盆，上栽形似萬年青的植物。

這說明早在 7000 年前的新石器時代，我們的祖先已開始將植物栽入器皿中以供觀賞。這是中國乃至世界上迄今為止最早發現的盆栽圖片記載，有學者認為這可能是盆景起源最早的證據（圖 1-1）。

（二）漢晉時期

漢代是中國盆景形成的重要時期。基於漢代經濟繁榮和國力強大，皇家造園活動達到了空前興盛的局面，觀賞樹木的種植種類也隨之得以增多，栽培技術得到進一步發展。河北望都東漢墓的墓壁畫中繪有一陶質捲沿圓盆，盆內栽有六枝紅花，置於方形几架之上，植物、盆缽、几架三位一體的盆栽形象，特別是几架的使用，說明在東漢盆景已成景觀體系。

而據史料所載：「東漢費長房能集各地山川、鳥獸、人物、亭台樓閣、帆船舟車、樹木河流於一缶（ㄈㄡˇ），世人譽為縮地之方。」這是對缶景——中國歷史上第一種真正意義上對盆景的描述。

由此可見，缶景已不再是原始的盆栽形式，它已經在盆栽的基礎上脫胎而出，成為獨立的一門藝術了。這是盆景發展史上的一次關鍵性的突破，是迄今為止中國盆景藝術的最早的文字記載（圖 1-2）。

追溯現代山水盆景的歷史，還可以從漢代的出土文物十二峰山形陶硯說起：此硯台巧妙地利用硯心盛水磨墨的基本造型，在硯池周圍築起十二座山峰，山巒起伏，重

河姆渡遺址的五葉紋陶片，說明早在一萬年至四千年前新石器時期，人類已將植物栽入史器皿。

圖1—1 河姆渡遺址出土陶片

河北望都東漢墓墓壁畫中出現植物、盆盎、几架三位一體的盆栽形象

圖1—2 東漢墓墓壁畫

雲疊嶂，好一派湖光山色，與缶景景觀內容描寫如出一轍，已略具山水盆景之大觀了。

經過充滿動盪戰亂的三國時期，晉代開始，植物景觀恢復發展並逐漸受到當時士大夫的青睞和追捧。由於時政混亂，政局不安，在士大夫中間追求隱逸的風氣日盛，如「竹林七賢」，他們發揚了老莊思想，以山林為樂土，以隱居為清高，以植物為人格和精神的寄託，將理想的生活與山林之秀美結合起來。而晉朝南渡之後，江南經濟得到較大恢復發展，富裕的貴族們開始大量建築園林別墅。

晉代大官僚石崇在《金谷詩敘》中言其園中「眾果竹柏藥草之屬莫不畢備」；齊文惠太子拓玄圃園，「其中樓觀塔宇，多聚奇石，妙極山水」。

（三）唐 朝

唐代（公元608—907年）是中國封建社會中期的興盛時代，其經濟、政治、外交、文化都達到了鼎盛，並對周邊小國產生了前所未有的巨大影響。文化方面，無論是天文學、醫藥學、宗教學、文學等，都留下了燦爛寶貴的文化遺產。以此為背景，盆景藝術在形式多樣、題材豐富、詩情畫意等方面，都得到了突飛猛進的發展。

唐代雖尚未明確出現「盆景」一詞（一說用「盆池」）。但從考古、繪畫、文字和史料中可以看出，唐代的各類盆景製作技藝均已趨於成熟。

1972年陝西乾陵發掘的唐章懷太子李賢之墓（建於公元706年）角道東壁上生動地繪有幾名侍女：「侍女一，圓臉、朱唇、戴幞頭、圓臉長袖袍、窄褲腿、尖頭鞋、束腰帶，雙手托一盆景，中有假山和小樹；侍女二，高髻，圓臉，朱唇，黃衫黃裙綠披巾，雲頭鞋，手持蓮瓣形盤，盤中有盆景，綠葉、紅果。」這是迄今發現最早的關於盆景的圖畫（圖1-3）。

從文字資料中，也可看出當時盆景的發展概貌。馮贄的《雲仙雜記》中記載：「王維以黃瓷斗貯蘭蕙，養以綺石，累年彌盛。」說明盆景已不僅僅是宮廷的專利，

紫砂壺 盆景藝術

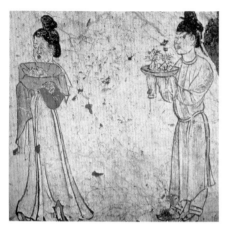

1972年陝西乾陵發掘的唐代懷太子李賢墓（建於公元706年）甬道東壁繪仕女手捧盆景的壁畫。

圖1—3 唐代章懷太子

也開始在民間流行，士大夫也以製作盆景為時尚。」

台灣「故宮」藏畫中有唐代閻立本繪製的《職貢圖》，畫中有以山水盆景為貢品進貢的形象。圖中有一大一小兩座「三峰式」山水盆景，盆內山石玲瓏剔透、奇形怪狀，其造型非常符合「瘦、漏、透、皺」的賞石標準。

另據考古資料，1961年在盛唐墓中出土了一只唐三彩硯，前半是水池，後半群峰環立，山上雲霧繚繞，樹木繁茂，上有小鳥站立。這一山水盆景式三彩陶硯實為山水盆景造型與硯台完美結合的工藝品。它由漢代山形陶硯發展而來，但從山峰氣勢、佈局和內容來看，與漢硯相比，藝術品味和製作水準均有了顯著的提高。

此外，唐代文獻中有許多關於假山、山池、盆池、小灘、小潭、疊石、累土山等方面的描述和記載。這些文獻雖未明顯提出「山水盆景」的字樣，但從中可以看出當時的人們在居室內來製作和欣賞山水景觀已蔚然成風。這些山水景觀，大的可在廳前屋後、院落之間，蓄一池清水，置幾塊山石，小的就可擺在盆內，與當今盆景無異了。

唐代的樹樁盆景亦大有建樹。當時在狹小空間中表現大自然景色，被稱為「壺中天地」的庭院藝術在士人之間流行，文人們喜愛樹形奇特、枝葉婆娑的小松樹，並為之撰寫詠頌詩文。如李賀《五粒小頌歌》：「蛇子蛇孫鱗婉婉，新香幾粒洪崖飯。綠波綠葉滿濃光，細束龍髯鉸刀剪。主人壁上鋪州圖，主人堂前多俗儒。月明白露秋淚滴，石筍溪雲肯寄書。」對松樹盆景進行了形象生動的描寫，將其遒勁嶙峋的主幹、翠綠逼人的針葉、反覆盤桨的枝條和神采奕奕的姿態刻畫得淋漓盡致。可知其對野生植物移植培育以供觀賞的技術已日臻完善。

與盆景藝術密切相關的賞石文化也在唐代達到高潮。有許多關於奇石的詩賦，如：白居易的《太湖石》《問支琴石》《雙石》，李德裕的《奇石》《題羅浮石》《似鹿石》《海上石筍》《泰山石》，等等。

白居易一生嗜愛山石，留下了「唯向天竺山，取得兩片石」的佳話，更有「煙萃三秋色，波濤萬古痕。削成青玉片，截斷碧雲天。風氣通岩穴，苔文護洞門。三峰具體小，應是華山孫」用來描繪山水盆景的優美詩句。

（四）宋朝

南北宋時期（公元960—1279年），中國的封建社會已日趨成熟，隨著宋代經濟的發展和人們生活水準的提高，一種服務於觀賞娛樂的新型產業——花卉業誕生了。賞花成為一種時尚，花木品種不斷增加，栽培技術日趨發展，同時出現了30多部總

圖1—4　宋代十八學士圖之一

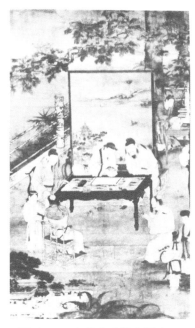

圖1—5　宋代十八學士圖之二

結花木栽培經驗的著作，如周師厚編撰的《洛陽花木記》，進士溫革的《分門瑣碎錄》，范成大撰寫的《桂海虞衡志》，等等。這大大促進了宋代盆景的發展，尤其是栽培技藝的發展，從宮廷普及到了民間。在宋代，不論宮廷民間，以奇樹怪石為觀玩品已蔚然成風。

據徐曉白、吳詩華、趙慶泉著《中國盆景》所載，今揚州瘦西湖公園，尚陳列有宋代花石綱的文物，它是由鐘乳石製作而成的一盆山水盆景，看上去山巒起伏、谿壑幽深，世上罕見，被譽為國寶。它是宋代山水盆景之實證。

今北京故宮博物院內收藏的宋人繪畫《十八學士圖》四軸中，有兩軸繪有盆松，蓋偃盤枝，針如屈鐵，懸根出土，老本生鱗。這是宋代盆景的又一物證，從中可以看出製作技藝之高超（圖1-4、圖1-5）。

宋代「盆景」一詞已經出現，此外，除了繼續沿用唐代的「盆池」外，還開始使用盆（中）花、盆草、盤松、盆巢以及「盆（中）+植物名」等方式命名，如盆蘭、盆梅、盆榴，盆中四季桂，盆栽海棠花、盆栽菖蒲、盆栽芭蕉和盆栽棕櫚，從這些命名中也能看出作為盆景植物的種類已經被大大豐富了。

宋代樹樁盆景與山水盆景的區別更加明確了。具體到形式上，除了繼承唐代的附石式外，還出現了水旱式、蟠幹式與叢植式。

南宋杜綰《雲林石譜》卷上「崑山石」一節提到：「平江府崑山縣石產土中，為赤土積漬，既出土，倍費挑剔洗滌，其質磊塊巉岩透空，無聳拔峰巒勢，如叩之無聲。土人唯愛之潔白，或栽植小石，或種溪蓀於奇巧處，或置立器中，互相貴重以求售。」

將某些小樹或草本植物栽植於山石之中、低凹處，再置山石於水盆中，構成海島懸松、山崖蒼柏等別具一格的風景景緻，這便是早期的附石式盆景。崑山石玲瓏剔透，潔白可愛，是古代附石式盆景中常用的石種。

呂勝已曾作《江城子》以讚頌盆梅：「年年臘後見冰姑，玉肌膚，點瓊酥。不老花容，經歲轉敷腴。向背稀稠如畫裏，明月下，影疏疏。江南有客問征途，寄音書，定來無。且傍盆池，巧石依浮圖。靜對北山林處士，裝點就，小西湖。」

詞中可見一幅優美的西子湖畔的畫面，月下疏影橫斜，用池水、巧石為配件加以

襯托，可以確定這是一水旱式盆景作品。

至於蟠幹式與叢植式，可分別在上文提到過的《十八學士圖》中的盆松和現存於美國波士頓美術館的宋代《荷亭兒戲圖團扇》中所繪的芭蕉盆景找到其存在例證。

盆景植物的造形和養護，以及盆景山石的製作技巧在宋代也有了很大的發展和提高，有些方法即使到了現代依然適用。何應龍《橘潭詩稿》中一句「體蟠一簇皆心匠，膚裂千梢尚手痕」，精煉地概括了當時盆梅的整形技術。「體蟠」指用人工綁紮的方法對盆梅的枝幹進行了整形，「膚裂」指人工整形後在枝幹上留下的痕跡，「一簇」和「千梢」指的是盆梅經過整形修剪後所具有的多枝條樹姿，而「皆心匠」和「尚手痕」則表明這盆梅的優美姿態不是來源於自然，而是創作者匠心獨運的手工綁紮的結果。

到了宋代，人們開始對盆景有了題名之舉。據《太平詩話》中記載，宋代田園詩人范成大歸仕時愛玩賞英德石、靈璧石和太湖石，並在奇石上題「天柱峰」「小峨眉」「煙江疊嶂」等景題，使盆景奇石與書畫藝術相融通，言明起名者的精神寄託，使人進一步瞭解作品寓意，起到畫龍點睛的效果。現代盆景也都參照此法，題款嵌字，更顯典雅雋永。

不同藝術之間是可以融匯相通的。宋代盆景的設計、佈局以及所追求的詩畫意境在很大程度上都受到了繪畫藝術的影響。宋代的繪畫藝術達到了較高的水準，特別是山水花鳥畫的崛起，對盆景的構思發展起到了很大的促進作用。與其相關的賞石藝術也盛極一時，許多文人大家都對奇石情有獨鍾，甚至嗜石成痴成狂，留下了許多描寫奇石的佳作，還出現了研究山石的專著，如杜綰的《雲林石譜》一書中記載的奇石達116種之多。對各種石種的出產地、形狀、顏色、品質和採集法，以及山石盆景的石料，均有較詳細的論述。

大書法家黃庭堅在做象江太守時，曾獲得一塊絕美的石頭。他對此石讚不絕口：「造物成形妙畫工，地形咫尺遠連空。蛟龍出沒三萬頃，雲雨縱橫十二峰。清座使人無俗氣，開來當暑起涼風。諸山落木蕭蕭夜，醉夢江湖一葉中。」並將其題名為「雲溪石」，而當他離任時，竟不惜花費萬金攜石而去。

蘇軾一生鍾愛盆景和奇石，他在《雙石》詩引中云：「至揚州，獲二石，其一綠色，岡巒迤邐，有穴達於背；其一玉白可鑒。漬以盆水，置几案間。忽憶在潁州日，夢人請往一官府，榜曰『仇池』。覺而誦杜子美詩曰：『萬古仇池穴，潛通小有天。』乃戲作小詩，為僚友一笑。詩曰：夢時良是覺時非，汲水埋盆放白痴。但見玉峰橫太白，便從鳥道絕峨眉。秋風與作煙雲意，曉日令涵草木姿。一點空明是何處？老人真欲往仇池。」

更有甚者，人稱「米顛」的大書畫家米芾，愛石成痴，遇有形態奇特的山石，竟「具衣冠拜之，呼之為兄」。他論石有透、漏、瘦、皺之說。這一賞石標準一直影響至今。

（五）元　朝

　　元朝（公元 1206—1368 年）的統一，雖然結束了宋、金、遼政權分離的局面，但元政權對漢人殘暴的統治，使這一時期的文化、農業乃至整個國家的經濟都處於一個相對停滯的時期，漢族文人和士大夫的社會地位低下，前途黯淡，玩物欣賞的閒情雅興較之前的唐宋明顯低沉了下來。處於發展高潮中的宋代盆景藝術在元代雖然沒有中斷，卻也沒有太大的發展。

圖 1—6 元代李士行《偃松圖》，圖中的松石
為元代盆景的代表作

　　在這種背景下，鮮有關於盆景類的書籍在元代出版。然而元代忽思惠所撰《飲膳正要》以及元代王德信的《奇妙全相註釋西廂記》一書的插圖中，多次出現了擺設於庭院的盆景和盆栽，這在一定程度上可側面反映元代貴族庭院中陳設盆景的情況。

　　元代畫家饒自然著有《繪宗十二忌》，書中運用中國山水畫原理，精闢地論述了山水盆景製作和用石方法。元代佚名著作《居家必用事類全集》是日用百科全書性質的通書，全書以「十干」分集。《戊集》為農桑類，其中有一節為「種盆內花樹法」，元代盆景的栽培技術、整形修剪技術、日常養護方法從中可略見一斑（圖 1-6）。

　　元朝期間值得一提的是盆景實現了體量小型化的飛躍，這對盆景的大力普及和推廣起到了促進作用。當時有一位高僧，法名韞上人，他雲遊四方，飽覽名川大山，胸有丘壑，師法自然，並善於運用盆景製作的各種技法，打破一般格局，其極力提倡盆景小型化，並稱之為「些子景」。元代回族詩人丁鶴年曾為此作詩《為平江韞上人賦些子景》，詩曰：「咫尺盆池曲檻前，老禪清興擬林泉。氣吞渤解波盈掬，勢壓崆峒石一拳。彷彿煙霞生隙地，分明日月在壺天。旁人莫訝胸襟隘，毫髮從來立大千。」這首詩描述了韞上人些子景的體量、陳設、氣勢、形態、意境、內容、用盆等，描寫得活靈活現、有聲有色、淋漓盡致。為後人製作小尺寸的盆景提供了有益的啟示。從詩中的描述看，元代些子景與今人中型盆景大小差不多，與微型盆景尚有差別。

在盆景植物的選用上，竹子是元代盆景中重要材料之一。它嬋娟挺秀，風雅宜人，植於盆中更顯靜謐深幽，意態蕭然，一年四季均可觀賞。元代李衎曾深入東南產竹區觀察各種竹的形色姿態，並撰有《竹譜詳錄》一書。竹類盆景在元代的發展，也促使不同形式的如附石式、樹叢式與水旱式竹類盆景的出現。觀音竹（又稱孝順竹和鳳凰竹）植株小，根系淺，較適合種植在山石之低凹處，常用於附石式，構成山野叢林之雅景；翁筍竹則是適合用於樹叢式的竹類材料，正如《竹譜詳錄》中載：「翁筍竹，生江西，正紫色。一莖下節復生三五竿，芃芃而起。生浙間者，高不盈尺，為几案之玩。」它的基部除有主竿外，還生有數條分枝，可構成竹叢。

元代繼承了宋代盆景的栽培技術和欣賞風習，並在整形、護理技術和小型化方面有了進一步的發展。

在整形方面，以盆梅為例。在蟠紮的基礎上，對盆梅的幹和枝分別進行「曲」和「回」的整形，大幅度地改變整個樹形，提高觀賞價值。這一技術在元代高僧釋明本的《和蟠梅》一詩中得到了充分的描述：「鐵石芳條誰矯揉，縱教曲折抱天姿。龍蛇影碎玲瓏月，交錯難分南北枝。」

同時，出現了摘芽技術。顧名思義，摘芽即透過對樹木小枝的頂芽進行摘除的手段來抑制枝條徒長、維持樹形，而且可以增加分枝，促進枝繁葉茂，同時還可以縮小葉片面積，提高盆樹的觀賞價值。中國在元代文獻中最初出現了石榴盆景摘芽技術的記載。《居家必用事類》「種盆內花樹法」中提到：「如石榴花，日中常曬，日午澆清水，早晚亦澆。若有嫩芽長起，便與捻去心。」

《居家必用事類》「種盆內花樹法」一節對民間的盆景、盆花盆土的配置法、肥水的澆灌法以及盆榴的養護管理方法分別進行了記載和介紹。這些方法，有的雖然已過時，但大部分屬於元代花農栽培經驗的總結，不僅具有科學根據，而且至今在盆景培育上尚有推廣和使用的價值。

（六）明清時期

明清是中國盆景史上發展的又一個重要時期，在這一時期內，盆景得到了全面的發展。由於印刷技術的發展，數量眾多的花木專著和盆景專論也如雨後春筍般湧現，出現了大量的理論家，盆景技藝亦趨成熟。在盆景理論上，對盆景樹種、石品、製作、擺置、品評等作了較系統的論述，可以說在明清時期中國盆景在理論上得到了飛躍和昇華。在名稱上，隨著盆景在民間的盛行，其在文獻資料中被記載增多。除歷史沿襲的舊稱，還出現了多種新稱謂，如盆缽小景、盆供、點景、盆植、盤盂之玩，等等。在盆景類別和形式上更加豐富多樣，除山水盆景、旱盆景、水旱盆景外，還有帶瀑布的盆景及枯藝盆景。

進入明代後，盆景藝術開始從在元代被凍結的狀態下復甦，並迅速發展。當時農業技術水準的提高、商品經濟的發展以及漢族文化的復興，都大大促進了中國花卉園藝事業的發展。

盆景藝術的興盛，還可從明代的美術藝術上得到印證折射，在當時的年畫、小說插圖以及傳世繪畫作品中，處處可見盆景的身影，如萬曆三十五年蔡汝佐為《圖繪宗彝》所繪插圖《盆中景》和《舞袖圖》中，描繪有松樹盆景，盆栽仙人掌、蘭花、芭蕉，瓶插牡丹等；明仇英所繪《金谷園—桃李園圖》、《漢宮春曉圖》中畫有牡丹花台、大型山茶盆景和大古梅樁的優美景色；小說《金瓶梅》《青樓韻語》等的插圖裏也有許多場景的描繪以盆景為襯托背景。

明代對盆景的審美不可避免地受到美學的影響，並逐漸提升為理論。如松樹盆景以懸根露爪為佳，蟠幹虯枝，自然蒼勁為上品，這些都與當時流行的繪畫作品中松樹的特徵相符合。又如盆梅，與宋代追求橫斜疏瘦老枝怪奇不同，明代的賞梅標準為：「梅有四貴，貴稀不貴繁，貴老不貴嫩，貴瘦不貴肥，貴含不貴開。」

揚州盆景園曾收藏原揚州古剎天寧寺遺物——檜柏盆景《明末古柏》，幹高二尺，屈曲如虯龍，樹皮僅餘三分之一，蒼龍翹首，頭頂一片，應用「一寸三彎」棕法將枝葉蟠紮而成「雲片」，枝繁葉茂，青翠欲滴，形神不凡，猶如高山蒼松古柏，樹齡 400 年。蘇州虎丘萬景山莊曾收藏明初圓柏盆景，主幹枯朽，柏骨錚錚，僅靠右側部分表皮保持勃勃生機，三五分枝，虯曲自如，枝頭披綠掛翠，鱗葉蓁蓁，古樸雄奇，挺拔雋秀，具有秦松漢柏之勢，被題名《秦漢遺韻》所用之盆為明朝大紅袍蓮花盆。而另據記載，泰州至今也保存一盆明末崇禎年間的古柏，原係泰興縣（分屬揚州市），季駙馬賞玩的龍真柏盆景，其中三幹，虯曲多姿，枝片龍飛鳳舞。縱觀遺存至今明朝盆景實物，其製作工藝已具相當水準。

在明朝，有關盆景的著作相繼問世，編寫與其相關的詩文典故集冊也蔚然成風。如屠隆《考槃餘事》一書詳細地概括介紹了盆景的製作、配置以及裝飾應用，其中說道：「盆景以几案可置者為佳，其次則列亭榭中物也。」因明代畫院之盛，不減兩宋，很重視畫意，又寫：「最古雅者，如天目之松，高可盈尺，本大如臂，針毛短簇，結為馬遠之欹斜詰屈，郭熙之露頂攫拏，劉松年之偃亞層疊，盛子昭之拖拽軒翥等狀，載以佳器，槎枒可觀。」還指出合栽組景形式：「更有一枝兩三梗者，或栽三五窠，結為山林排匝高下參差，更以透漏奇古石筍安插得體，置諸庭中。對獨本者，若坐崗陵之巔，與孤松盤互；對雙本者，似入松林深處，令人六月忘暑。」

其後又舉例說明樹木盆景的造型和蟠紮技藝：「又如閩中石梅，乃天生奇質，從石本發枝，且自露其根，樛曲古拙，偃仰有態，含花吐葉，歷久不敗。蒼蘚鱗皴，封滿花身，苔鬚垂滿，或長數寸，風颺綠絲，飄飄可玩，煙橫月瘦，恍然夢醒羅浮。又如水竹亦產閩中，高五六寸許，極則盈尺，細葉老幹，蕭疏可人，盆植數竿，便生渭川之想，此三友者，盆景之高品也。次則枸杞，當求老本虯曲，其大如拳，根若龍蛇。」表明時人對盆景的品賞亦頗有見地，同時還介紹了樹樁的蟠紮技藝：「蟠結柯幹，蒼老束縛盡解，不露做手，多有態若天生然。」指出民間製作盆景，多以師法自然，強調雖由人作，宛自天成。

作者對盆景的擺設配置方面也有所心得，如文中云：「他如春之蘭花，夏之夜

20

合、黃香萱；秋之黃密矮菊；冬之短葉水仙、美人蕉，佐以靈芝，盛諸古盆，傍立小巧奇石一塊，架以朱几，清標雅質，疏朗不繁，玉立亭亭，儼若隱人君子，清素逼人，相對啜天池茗，吟本色詩，大快人間障眼。」

在曾勉之的《吳風錄》內，還提到山水盆景：「至今吳中富豪，竟以湖石築峙奇峰陰洞，至諸貴占據名島以鑿，鑿而嵌空為妙絕，珍花異木，錯映闌圃，雖閭閻下戶，亦飾小小盆島為玩。」從後面兩句話可看出，那時賞玩山水盆景已很普遍，而「小小」一詞，可以看出繼元朝之後，小體型盆景在民間持續發展並頗受歡迎。

此外，王象晉的《羣芳譜》、諸九鼎的《石譜》、文震亨的《長物誌》、屈大均的《廣東新語》、吳初泰的《盆景》及林有麟的《素園石譜》等，都對盆景製作、品評等進行了詳細的記述。

另有值得一提的是明代嘉定的盆樹逸風。自明隆慶到萬曆年間（公元 1567—1620 年），嘉定人朱松鄰、其子朱小松、其孫朱三松都是著名的竹刻藝人，自小松起喜好盆樹之玩。在王鳴韶著的《嘉定三藝人傳》中有：「子小松亦善刻，李長衡、程松園諸先生猶將小樹剪紮，供盆缽之玩。一樹之植至十年，故嘉定竹刻盆樹聞於天下，後多習之者。」程庭鷺在《練水畫徵錄》中評論說：「小松能以畫意剪裁小樹，供盆缽之玩，今論盆栽者不必以吾邑為最，蓋猶傳小松畫派也。」

三松在繼承其父小松的盆樹剪紮技藝的基礎上又有所創新，即透過修剪將竹刻和盆景技藝結合起來，模仿名人畫意進行整形和佈景，比小松更高一籌。

據陸庭傑在《南村隨筆》中說：「邑人朱三松擇花樹修剪，高不盈尺，而奇秀蒼古，具虯龍百尺之勢，培養數十年方成，或逾百年者，栽以佳盎，伴以白石，列之几案間。或北苑、或河陽、或大痴或雲林，儼然置身長林深壑中。」文中「北苑」「河陽」「大痴」「雲林」分別代指南唐畫家董源，南宋山水人物畫家李唐，元代大畫家黃公望和倪瓚。三松的盆樹正是模仿這些著名畫家的畫意製作，可見其盆樹畫境之優美，意境之深邃。陸庭傑又談到三松蟠樹根部的處理方法：「三松之法，不獨枝幹粗細上下相稱，更搜剔其根，使屈曲必露，如山中千年老樹，此非會心人未能遽領其微妙也。」而隨著小松和三松的盆樹技藝日益聞名，栽培、鑑賞盆樹之風逐漸在嘉定縣內形成，後來在康熙年間修纂的《嘉定縣誌》還把盆景定為嘉定縣特產之一，足見盆景在當時的風靡。

清代（公元 1616—1911 年）時期的盆景藝術，更加豐富多彩，在藝術水準、製作技巧上都有了很大的提高。南北方出現了多個花卉園藝產地，盆景的植物材料與形式多種多樣，盆景的審美品位也上升到了理論的高度。在南方園林中，盆景已經成為必不可少的裝飾品，大量的盆景作為貢品被送到北京的宮廷與王府中，以北京豐台為中心的北方開始闢出專門的地區培育和養護盆景。由於不同的地域氣候不同，適合栽培的盆景植物種類不同，各地的風格審美偏好和整形技術不盡相同，還形成了不同的五大盆景流派：蘇州盆景、揚州盆景、杭州盆景、嘉定盆景和華南盆景。與此同時，清代的盆景藝術在對外交流方面也更加頻繁，對日本盆景藝術有深遠的影響。可以

說，盆景藝術在清代已經發展到了一個全盛的頂峰。

以此為背景，清代出版了數部以盆景為主要內容的重量級花卉園藝專著。康熙二十七年（公元 1688 年）陳淏子所著的《花鏡》一書，在舊籍中可稱得上是一本有關園藝的百科全書，內容涵蓋花歷新栽即種花月令、藝花技巧栽培技術，以及不少盆景整形、構圖、取材、配置的可貴經驗。

在《種盆取景法》一節裏，詳細而全面地總結了清初的盆景技藝，不但推進了盆景的普及與發展，也對日本觀賞園藝和盆景的發展產生了影響。書中論述了在城市居所裏培育盆景的必要性：「至若城市狹隘之所，安能比戶皆園，高人韻士，為多種盆花小景，庶幾免俗。」論及盆景的製作栽培之法：「近日吳下出一種仿雲林山樹畫意，用長大白石盆或紫砂宜興盆，將最小柏檜或楓、榆、六月雪，或虎刺、黃楊、梅椿等，擇取十餘株，細視其體態，倚山靠石而栽之，或用崑山白石，或用廣東英石，隨意疊成山林佳景，置數盆於高軒書室之前，誠雅人清供也。」也談到了點苔法：「几盆花拳石上，景宜苔蘚，若一時不可得，以菱泥、馬糞和勻，塗潤濕處及椏枝間，不久即生，儼如古木華林。」其餘如「種植位置法」「種盆取景法」「整頓刪科法」等皆各具其詳。

清朝樹椿盆景的材料很多都取自深山幽谷，利用野生樹椿加工整形，「三春截附枝，屈作回蟠勢」，並將樹椿雕刻、烙燒成自然皺裂狀，以增強盆樹的老態。在修剪和蟠紮這兩種盆景技藝方面，清代盆景都有所發展和完善。特別是蟠紮技法，更是形成了一整套技法與格律體系，由世代盆景藝人的心傳口述而流傳於後世。到了清末，僅成都地區就有專門從事樹椿盆景蟠紮的藝匠六十餘人。清代盆景不僅造型材料繁多，人們對盆景植物的生長特性也有所認識，根據這些特點，相應的提高了盆景製土、施肥、栽種、配景等技藝，使盆景的養護水準有了較大的提高。

嘉慶年間五溪蘇靈著《盆景偶錄》二卷。書中以敘述樹椿盆景為多，把盆景植物分成四大家、七賢、十八學士和花草四雅，足見那時盆景植物材料已日趨增多。同時崑山張桐著有《盆樹小品》一卷，共分十二節，內容和《盆玩偶錄》大略相同。其中四大家為：金雀、黃楊、迎春、絨針柏。七賢為：黃山松、瓔珞松、榆、楓、冬青、銀杏、雀梅。十八學士為：梅、桃、虎刺、吉慶、枸杞、杜鵑、翠柏、木瓜、蠟梅、天竹、山茶、羅漢松、西府海棠、鳳尾竹、石榴、紫藤、六月雪、梔子花。花草四雅為：蘭、菊、水仙、菖蒲。

《培花奧訣錄》被推定為清朝人所撰，書中集中論述了盆景的製作與栽培方法。書中闡述了別墅中小型園林的佈局形式，並詳細列舉了牡丹、芍藥、菊花、蘭花、竹子等六十多種花木的盆景養育和栽培方法，最後附列了盆景的剪紮、澆灌、培土和日常養護法。

李斗於乾隆年間撰寫了《揚州畫舫錄》，記載了當時流行的花樹點景和山水點景，並有製成瀑布的盆景。由於廣築園林和大興盆景，那時揚州，正如書中所說：「家家有花園，戶戶養盆景。」書中還提到一個蘇州名離幻的和尚，專長製作盆景，

往往一盆價值百金之多，可見當時人們追捧收集盆景成風。

此外，吳震方的《嶺南雜記》、沈復的《浮生六記》、謝堃的《花木小志》、錢塘惕庵居上諸九鼎的《石譜》、程庭鷺的《練水畫徵錄》、劉鑾的《五石瓠》等也都有關於盆景的記載。

至於文人雅士的題詠就更多了。在盛楓所作《古風》詩中：「木性本條達，山翁乃多事，三春截附枝，屈作回蟠勢，蜿蜒蛟龍形，扶疏岩壑意。小蕚試嬌紅，清明播蒼翠，攜出白雲來，朱門特珍異，售之以兼金，閒庭巧位置，疊石增磊砢，鋪苔蔚鱗次，嘉招來上客，宴賞共嬉戲。」由此可見，當時盆景的製作很精巧，價值也很昂貴，已成為豪門富家陳設欣賞的裝飾佳品。

詩人李符在《小重山》詞中道：「紅架方瓷花鏤邊，綠松剛半尺，數株攢。削雲根取石如拳，沉泥上，點綴郭熙山，移近小闌桿，剪苔鋪翠暈，護霜寒。蓮筒噴雨算飛泉，添香靄，借與玉爐煙。」

詩人龔翔麟也寫道：「三尺宣州白狹盆，吳人偏不把，種蘭蓀。釵松拳石疊成村，茶煙裏，渾似冷雲昏。丘壑望中存，依然溪曲折，護柴門，秋霖長為洗苔痕。丹青叟，見也定銷魂。」以上兩首詞描寫的都是栽松植蘭、點綴山石的水旱盆景。

從以上的詩詞和文獻中，可以看出清代盆景的形式，不但有旱盆景和水盆景，還有水旱盆景。選用盆景的植物材料增多，除觀葉外，還有觀花和觀果的，並出現有瀑布的山水盆景，在技術和藝術兩方面都有明顯提高，這個時期盆景藝術與造園藝術一樣，達到空前的高潮。

（七）現 今

中華民國時期（公元 1912—1949 年），是一個政局動盪的時期，長期軍閥混戰，經濟蕭條，民不聊生。綿延不斷的戰爭在中國廣闊的土地上持續著，給中國人民帶來無數災難，盆景藝人連家園都沒有，更談不上盆景創作，正是「西眺蘇台不見家，更從何處課桑麻」「計數只開花十朵，瘦寒應似我」。這一時期，盆景事業日趨衰敗，一蹶不振。除了周宗璜、劉振書於 1930 年編著的《木本花卉栽培法》和夏詒彬於 1931 年編撰的《花卉盆栽法》之外，盆景事業沒有太大的發展。

新中國成立後，政府對這一寶貴的文化遺產，採取了政策性保護、使其得到恢復、發展和提高。盆景界積極貫徹了「雙百」方針。除去中間「文化大革命」所帶來的停滯時期，國盆景在繼承的基礎上不斷得到創新，恢復發展得很快。20 世紀 50、60 年代先後出版的陸費執的《盆景與盆栽》，周瘦鵑、周錚的《盆栽趣味》以及崔友文的《中國盆景及其栽培》為中國現代盆景的名稱、屬性以及形式的形成確定奠定了基礎。

「文革」過後，在中華人民共和國成立 30 週年之際，在北京北海公園舉辦了全國盆景藝術展覽，參加展出的有 13 個省、自治區、直轄市的 54 個單位，展出面積 6600 平方公尺，展出盆景作品 1100 盆，參觀人數達 10 萬餘人。中央新聞紀錄電影

製片廠攝製了彩色紀錄片《盆中畫影》。而同樣是在 20 世紀 70 年代末期，中國盆景理論研究開始發展，在種類形式上盆景被分為「樹木盆景」「山水盆景」及「水旱盆景」三大類別，並已被全國盆景界所採用，從此結束了中國盆景分類一直處於混亂的局面。

從 1980 年到現在，中國盆景藝術隨著改革開放、人民物質生活水準的提高和對更高層次精神生活的不斷追求，有了突飛猛進的發展。在國家的「百花齊放、百家爭鳴」文藝方針指引下，蘇州、廣州、杭州、溫州、揚州、成都、上海等城市先後建立了盆景園、盆景協會或研究會，一批老藝人的技藝得到了繼承發揚。盆景展覽年年舉辦，盆景藝術的研究工作也進一步展開。盆景造型理論已初成系統，各地出現了很多專門的盆景著作和報紙雜誌。

盆景樹形、形式分類以及名稱也在 20 世紀 80 年代初期被統一分為：直幹式、斜幹式、臨水式、臥幹式、懸崖式、曲幹式、雙幹式、多幹式、合栽式、提根式、附石式、貼木式、枯峰式、垂枝式和藤蔓式等。隨著盆景的發展，越來越多的植物材料被應用到盆景的製作中，現用於盆景的植物材料有 200 多種，其中松柏類 40 餘種、花果類 70 餘種、雜木類 60 餘種、藤木類 20 餘種。根據使用樹種、加工技法以及表現樹木景色的不同，現代中國盆景已經形成了蘇州、揚州、上海、四川和嶺南五大流派與多個地區風格，成為盆景文化中的重要組成部分。

中國盆景自 20 世紀 80 年代以來，先後參加了不少國際展覽，為國家贏得了榮譽。1979 年參加第十五屆西德園藝展覽會，獲大金牌 1 枚、小金牌 7 枚；1982 年在南斯拉夫，獲最佳水晶花獎；1982 年，在香港舉行了江蘇盆景藝術展覽；同年，中國盆景參加荷蘭國際園藝展並獲得好評；1986 年在義大利參展，獲金牌 4 枚，銀牌 3 枚；中國盆景隨後多次組團赴德國、日本、法國、新加坡等國家和地區參加展覽。同時也積極參加兩年一屆的亞太地區盆景和賞石會議暨展覽。

這些年，國內外盆景界交流日趨頻繁，互相學習觀摩機會大大增加。國際盆栽協會理事長、副理事長，歐洲盆栽聯盟主席，日本盆栽聖手木村，台灣高手鄭誠恭等先後應邀訪問中國大陸，相互交流經驗，增進多方友誼，促進共同發展；胡運驊、韋金笙、趙慶泉等中國盆景大家也先後赴美國、加拿大、澳洲、菲律賓、馬來西亞等國講課、授藝，傳播中國盆景的藝術特色，也與外國盆景人士相互切磋，彼此借鑑；民間自發組團赴日考察，海峽兩岸盆景展覽、粵港澳台盆景藝術博覽會接連不斷；揚州紅園還與韓國濟州島盆景藝術苑結為友好園。

在國內，以各地區各協會為單位和名義舉辦的大大小小的展覽和賽事更是如火如荼、熱火朝天，全國各地湧現出不少經典作品和優秀的盆景創作者。隨著新人新作不斷問世，一些地方稀有樹種和資源得到充分利用，許多以前未曾用在盆景界的材料被大膽而新穎地運用在新型盆景的創作裏，盆景的區域性、技術性、風格特色彼此交織，呈多元化發展趨勢，個性和魅力也更加突出。四年一屆的中國盆景評比展覽，目前已舉辦了八屆，參展的省、市、自治區在 20 個以上，城市有 100 多個。

此外，繼上海盆景博物館的成立，江陰鄉鎮盆景博物館、中國揚州盆景博物館先後建成開放。進入 21 世紀後，盆景的商品化與產業化也得到了快速發展，私人盆景園大量出現，許多年輕人紛紛加入了盆景的製作和經營行業。尤其是近幾年，有一些企業家以收藏上品盆景為雅事，這大大提高了盆景的檔次、品位和藝術價值，盆景藝術已作為一個新的產業走向市場，走近生活，走進千家萬戶的每一個角落。

　　至於盆景的論著更是如雨後春筍般湧現，碩果纍纍，《中國盆景》《中國當代盆景精粹》《中國盆景欣賞》《中國盆景名園藏品集》《樹石盆景的製作與賞析》《中國樹石盆景藝術》《中國山水盆景藝術》以及浙江、福建、湖北、安徽等盆景畫冊相繼出版，也是對區域盆景的經驗總結，等等。

　　總之，中國盆景呈現出前所未有的繁榮昌盛，為中國盆景的未來發展奠定了良好的基礎，創造了難得的機遇。

（八）走出中國，走向世界

　　盆景藝術在歐美和世界其他國家的盛行開始於第二次世界大戰之後。說到盆景的世界發展歷史，有人曾這樣總結：盆景源出中國，盛於日本，播於世界。外國人一度錯誤地相信盆景是源於日本的藝術，甚至盆栽的日語發音「BONSAI」都已成為國際共通的盆栽名詞。

　　雖然盆景起源於中國，且在盛唐期才由日本派來的遣唐使帶回日本，但在向世界其他各國推廣宣傳盆景藝術這一點上，日本人確實功不可沒。

　　早在 1901 年英日同盟國時期的倫敦園藝共進會，以及 1910 年的英日博覽會的時候，日本就出品盆栽，前往倫敦參加展覽。1964 年東京奧林匹克運動會，特別是 1970 年在大阪舉辦的日本萬國博覽會上，趁著外國人如潮水般湧進日本的時期，日本政府在公園和庭院內舉辦了盆栽的展覽。

　　在那漫長的六個月的萬國博覽會期間，從全國各地運來的盆景佳作不斷地更換陳列，其展出品盆景數量為 2000 餘盆，供國內外觀眾品味欣賞。經過數次國際性的展覽，讓外國人漸漸放下在初見盆景時的不解、批判與蔑視，真正認識到盆景的藝術魅力。就這樣，盆景開始走進並流行於歐美、加拿大、東南亞等各國。

　　如今，走出國門的中國盆景藝術在歐美、東南亞和澳洲等國家都得到了不同程度的發展。以美國為例，自從 1912 年美國駐日大使安德生將盆景引入美國，後捐給哈佛園藝部後，美國人對盆景的熱情便一路高漲，一直持續至今。

　　1976 年 7 月 9 日美國紀念建國兩百年之際，華盛頓國立樹園同時也隆重地舉行接受由空中專機輸送的日本盆栽贈送儀式。今天哈佛還以保有進入美國最古老的盆栽為榮。現在美國出版了多本有關盆景的雜誌，很多大學的園藝系都增設了盆景的專業必修課程，向全美社會輸送了不止百千萬餘畢業生。和美國一樣，許多外國大學的盆景教育已經走在了中國的前面，且盆景在國外的發展形勢直逼作為盆景起源之地的中國，這是我們不可忽視的一個事實。

一直以來，盆景藝術作為一種融文學、繪畫、美學以及其他藝術於一體的中國古老文化，早已經揉進華夏民族的骨血，是中華燦爛文化的瑰寶。透過運用咫尺千里的藝術手法，可以讓人們在這方寸之間，觀盡春夏秋冬、獨木深林、群山秀巒、錦繡江川。順乎自然而又巧奪天工，在有限的空間中將中國深厚豐沛的文化藝術底蘊連同大自然美景一起，展現得淋漓盡致，將觀賞者帶入或深邃、或豁達、或娟秀、或迤邐的意境，令人觀之思緒跌宕，浮想萬千，每每皆有心得。

　　不知從何時開始，盆景在國人的心中，已不再僅僅是那幾株植物、一方景色、一項技術，抑或是一門藝術，而代表著沿歷史河流延綿傳承下來的一種審美精神和文化沉澱，烙有中華民族特有的印記，它閃耀著中華文明的燦爛光輝，也訴說著那些將盆景藝術延續至今的歷代文人墨客的奇聞軼事、豪情風骨。而這些故事，在我們今天觀賞讚詠盆景的時候，仍然鮮明地浮現在我們的腦海中，觸動著我們內心最純粹、最柔軟的地方。

　　現代盆景開始與許多中國傳統文化相互融合，發展得愈加具有鮮明的國學特色：盆景可融於茶文化，將各種材質和形態的茶壺作為盆景的缽體，樹形本身的俯仰就和壺形的張弛舒展相呼應，更具美感和別樣韻味；可融於雕刻，如在表現山水怪石的浮雕上鋪上泥土青苔，植上翠竹蘭草，變為壁掛盆景，掛於室內更具蓬鬆野趣；可融於書畫，將小型盆景搭配適宜放在几架案台之上，以內容神韻相近的書法繪畫作品為背景，更添層次美感，也更開闊胸襟視野；可融於文學歷史，透過在盆景上加諸合適的人物或亭台軒閣等的擺件，令觀者聯想起古老的過去、曾經的故事、美麗的傳說，有更深層的感悟；盆景還可融於絲絃竹音、根雕篆刻、奇石美玉……諸如此類的融合，增添了生活的情趣別緻，拓寬了人們的思維空間，也向世人展示著中華傳統文化的博大精深和寬大包容。

二 中國盆景的流派

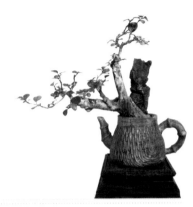

中國盆景在悠遠綿長的發展歷程中，受到不同地域的自然條件、風土人情、文化傳統等的影響，湧現並衍生出許多異彩紛呈的造型形式、各具特色的加工技藝。盆景創作者們基於其不同的生活閱歷、思考方法、藝術修養和審美情趣，分別創作出風格迥異、個人藝術特色鮮明的作品。

從這些作品上，人們彷彿能讀出作者內心深處的濃烈情感：無論是寧靜淡泊的山水垂釣，還是力抵萬鈞的怪柏蒼松，是狂風中肆意搖擺的細柳，還是峭壁上絕處逢生的綠意，都是對自然、對造化、對生命的讚歎與感動。這些作品傾注著創作者們對人生的註解，宣揚著他們對美的追求和理念，彰顯著某種深入骨髓的生存姿態，同時也振奮著所有觀者的心脈，承載著人們對美好的寄託與意念。

在精神層面上，盆景不僅僅是創作者與世間眾生溝通的管道樞紐，更是一種被公認的象徵與標誌。某些出色盆景中獨特的藝術表現形式也因此很容易受到人們的欣賞、認可和效仿，並在一定程度上形成較統一的製作技巧和要素。再由耳聞目睹、師傳口授，在一定地域內流傳開來，就形成了獨特的地方風格。這種由內容和形式表現出來的地方風格，一旦得到更多人的接受和效仿，就會在更大的範圍內得到流傳，從而形成一個藝術流派。

盆景流派的形成，應具備一定的標準。首先，作為盆景的樹種，應具有地方特色；其次，要具有反映流派個性的特殊藝術造型；再次，要有獨創的造型技巧手法；最後，還要融合樹種、造型和技法等特點，形成自己的獨特風格。

下面，概要地介紹一下主要盆景流派。

（一）嶺南派

嶺南派盆景是受嶺南畫派王石谷、王時敏及宋元花鳥畫的技法，創造了以「截幹蓄枝」為主的獨特的折枝法構圖，形成「挺茂自然、飄逸豪放」的特色。創作題材，或師法自然或取於畫本，分別創作了秀茂雄奇大樹型、扶疏挺拔高管型、野趣天然滋潤型和矮幹密葉疊翠型等具有明顯的地方特色的樹木盆景；又利用華南地區所產的天然觀賞石材，依據「咫尺千里」「小中見大」的畫理，創作出再現嶺南自然風貌為特

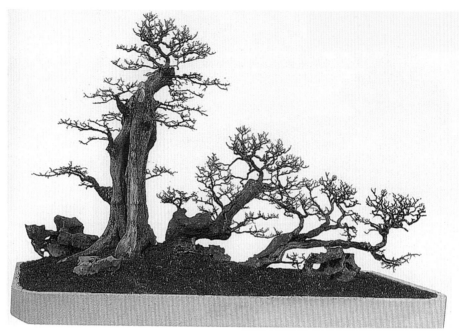

<p align="center">圖 2—1 嶺南派盆景</p>

色的山水盆景。嶺南派盆景多用石灣陶盆和陶瓷配件，並講究盆景與几架的配置，體現了「一樹（石）二盆三几架」的藝術效果，成為中國盆景藝術流派中的後起之秀和重要組成部分，在海內外享有較高的聲譽。

廣東、廣西地處亞熱帶，氣候溫暖，雨量充沛，野生植物資源豐富，可做盆景椿頭的樹種甚多。九里香、福建茶、梔子（水橫枝）、春花、羅漢松、朴樹、入地金牛（兩面針）為華南所產，而雀梅、椰榆、六月雪、榕樹在當地生長速度較快，這些樹種或枝幹嶙峋，或株矮葉小，或萌發力強，或耐修剪，成為嶺南派的傳統樹種。山水盆景以英石、木化石、蘆管石、海母石、鐘乳石為主要材料（圖 2-1）。

（二）川 派

獨特的巴山蜀水是川派盆景的創作源泉，帶有極強烈的地域特色和造型特色。川派樹木盆景，主要展示虯曲多姿、蒼古雄奇的特色，山水盆景則以氣勢雄偉取勝，樹椿盆景特別體現懸根露爪、盤根節錯的造型。講求造型與製作上的節奏與韻律感，以棕絲蟠紮為主，剪紮結合。即用棕絲在樹幹和分枝上蟠出連續漸變的半圓形彎子並施以修剪而成。其造型方法分為規則型與自然型兩種，以規則式為主。規則式講究「身法」，也就是蟠縛主幹的造型方法，從小定向培養蟠紮技藝，表現了川派盆景的嚴謹，展示山水巴蜀的雄峻、高險，構成了高、懸、陡、深的大山大水景觀。

四川地處川貴高原，山高水長，氣候溫暖濕潤，自然資源極為豐富，樹種、石材種類繁多。因此，川派盆景在鄉土樹種和石材的選用上得天獨厚。川派樹木盆景一般選用金彈子、羅漢松、銀杏、火棘、六月雪、鐵梗海棠、梅花、茶花、杜鵑等植物；山水盆景則以砂礫石、鐘乳石、雲母石、龜紋石為主要材料（圖 2-2）。

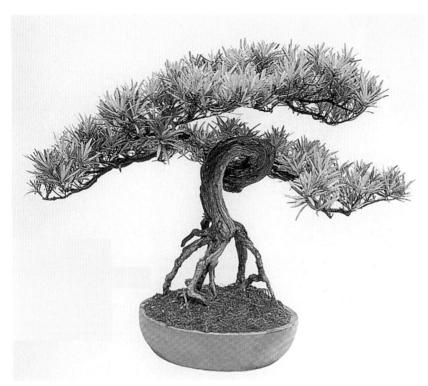

圖 2—2 川派盆景

（三）蘇 派

蘇派盆景技藝源遠流長，至今有 1300 多年的歷史。蘇派盆景以樹木盆景為主，古雅質樸，氣韻生動，情景相融，耐人尋味，其造型技藝有許多獨到之處。蘇派盆景注重自然，型隨椿變，成型求速，擺脫的過去成型期長，手續繁瑣，呆板的傳統造型，其造型的核心是「粗紮細剪，剪紮並用」的技法，「粗紮」是用棕絲或鋁絲進行綁紮造型，「細剪」是對修建的要求要細緻。如榆樹、雀梅、三角梅等，均採用棕絲把枝條蟠紮成略為垂斜的兩灣半「S」形片子，然後用剪刀將枝片剪成橢圓形，中間略隆起呈弧狀，猶如天上的雲朵，對石榴、黃楊、松、柏等慢生及常綠樹種，在保持其自然形狀的前提下，蟠紮其部分枝條，或彎曲、稀疏，使枝葉均勻分佈，高低有致，保持自然、美觀的原則。在蟠紮的過程中力求順其自然，避免矯揉造作。

蘇州氣候溫和，雨量充沛，盆景資源豐富。蘇派盆景選材以各種可提供觀賞的枯幹虯枝木本植物為主，可分兩類：一類是落葉樹種，以榆、雀梅、銀杏、紫薇、六月雪、梅為主；一類是常綠樹種，如松、柏、黃楊、冬青、杜鵑、竹類等（圖2-3）。

（四）揚 派

揚派盆景經歷盆景老藝人錘煉，受高山峻嶺翠柏的啟示，經歷風濤「加工」，依據中國畫「枝無寸直」的畫理，創造了應用十一種棕絲組合而成的紮片藝術手法，使不同部位的寸長枝能有三彎（簡稱「一寸三彎」或「寸枝三彎」），將枝葉剪紮成枝

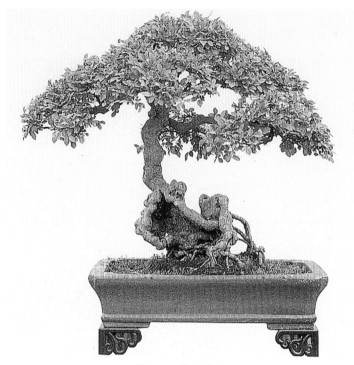

<div align="center">圖 2—3 蘇派盆景</div>

枝平行而列、葉葉俱平而抑，如同漂浮在藍天中極薄的雲片，形成「層次分明，嚴整平穩」，富有工筆細描裝飾美的地方特色。這種源於自然、高於自然的地方特色得到發展，並在以揚州、泰州為中心的地域廣泛流傳，形成流派，並被列為中國樹木（椿）盆景八大流派之一。

揚州地處長江下游沖積平原，屬暖溫帶氣候，是中國亞熱帶到溫帶的漸變地帶，四季分明，植物豐富。在歷代經濟繁榮，人文薈萃沉澱下，歷代盆景老藝人創造盆景注重選擇常綠、長壽、花果樹種，以松、柏、榔榆、黃楊為代表樹種，別樹一幟，自成流派（圖 2-4）。

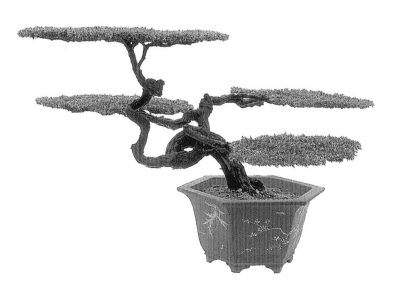

<div align="right">圖 2—4 揚派盆景</div>

（五）海　派

海派盆景廣泛吸取了國內各主要流派的優點，同時借鑑了日本及海外盆景的造型技巧，形成了師法自然、明快流暢、形式多樣的藝術特點。在創作的過程中，參照中國山水畫的畫樹技法，臨摹各類古樹形態特徵，因勢利導，進行藝術加工，使其形神兼備。椿景多用淺盆，使粗根盤曲、裸露，更利於顯示樹木雄偉古樸。海派盆景的樹種和山石盆景選用的石種都比較豐富，樹木盆景樹種已有 140 餘種，以常綠松柏類和形色俱佳的花果類為主。如羅漢松、五針松、真柏、榆、雀梅、金錢松、三角楓、迎春、紫薇、六月雪、紅果、天竺、石榴等。

海派盆景以粗紮細剪為主要的創作藝術手法。粗紮即用金屬絲繞主、支幹後，進行彎曲。基本形態紮成後，對小枝逐年進行修剪、剝芽，使其形成並保持美態。用金屬絲進行整形，使其枝條的彎曲角度、方向、距離變化多端，屈伸自如，不僅省工省時，養護簡便，而且枝條明快流暢，形態濃厚古樸，剛柔相濟（圖 2-5）。

微型盆景也是海派盆景的特色之一，其特點是形簡意賅，玲瓏精巧，生氣勃勃，猶如曠野千年。

圖 2—5 海派盆景

（六）徽　派

徽派盆景是以古徽州命名的盆景藝術流派，它以歙縣的賣花漁村為代表，包括績溪、黟縣、休寧等地民間製作的盆景，以古樸、奇特、遒勁、凝重、渾厚為特色，具有獨特的漢族傳統藝術風格，至今有 800 多年的歷史，以游龍梅椿馳名海內盆苑，並

於清乾隆年間在績溪仁里等地形成了每 12 年一舉、規模宏大的徽派盆景展覽。

　　洪氏先人是徽派盆景的創始人，在洪氏的輾轉徙居過程中，洪氏祖先將盆景帶到徽州，並在績溪、歙縣等地進行再創作，傳承至今。安徽位於中國東南部長江下游，地處新安江上游黃山、白際山之間，山清水秀，氣候適宜，雨量充沛，土地肥沃。

　　徽派盆景歷史悠久，種類較多，以徽梅、徽柏、黃山松、羅漢松為主，還有翠柏、黃楊、臘梅、杜鵑、南天竹、椰榆等。樹木造型採用棕絲、棕繩、棕皮、樹筋，蕁麻等材料進行粗紮粗剪，並用樹棍插在土中作支撐，幫助造型。在樹木幼小時就開始加工，每一兩年重紮一次，採用先紮後剪的方法，小枝則略做粗剪。待長老成型後效果一般都很好，具有一種奇特蒼古的韻味。

　　現代徽派盆景造型原則是因樹而定，見機取勢，不拘格律。以自然界古樹名木為摹本，以中國畫畫樹法作參考，講究技法與構圖。多採用金屬絲蟠紮與修剪交替運作（圖 2-6）。

圖 2—6 徽派盆景

（七）通 派

　　通派盆景以南通、如皋為中心，選材精細，造型嚴峻。以尖葉羅漢松（雀舌松）為素材，蟠紮成「二彎半」的格局，即主幹蟠成二彎半，每個彎上有三個主枝，每枝又紮成扁平如雲的片幹。看上去形象如獅，端莊穩重，像是一幅立體的畫，深得人們喜愛。其技藝獨特，方法精巧，講究擺設，典雅莊重。盆景陳設講究配盆配几，提名匾畫，造成典雅莊重氣氛，通派盆景立意「高、深、幽、遠」，因材造景，即景抒情，使形與神、意與韻、境與情有機融合，達到意在剪先、趣在法外、縱橫捭闔、收放自如的境界。

　　通派盆景藝術特色與風格特色迥異於其他盆景流派，其具有鮮明的地域特色和濃厚的鄉土氣息。同時在樹木盆景的用材上也極富特色，以尖短葉羅漢松為製作「兩彎半」的珍貴用樹。其主要特色是：壽命長，枝繁葉茂，枝條柔軟，葉層密，葉質肥厚，樹姿優美；一年抽枝發葉兩次，因春葉短，秋葉長，春秋梢之間「頓節」明顯；葉片特短小，先端尖，葉中部向內微捲，葉片向上翹起，葉形酷似麻雀舌頭，故謂之「雀舌松」。春天剛萌發的嫩葉尖端向內捲曲，形成極為獨特的「菊花心」景觀，觀賞價值高。側根與鬚根發達，易形成「爬根」（圖2-7）。

圖 2—7 通派盆景

（八）浙派

浙派盆景以杭州、溫州為中心，以高幹型、合栽型為基調，採用棕絲與金屬絲蟠紮結合修剪，造型講究自然、動態。杭州、溫州兩地在盆景造型的手法上，即有共同點，也有各自的章法。

在盆景藝術表現上，杭州盆景以軒昂、灑脫、奔放見長，溫州盆景以嚴謹、端莊、舒展取勝。但又同樣著重致力於以景寫人，以景傳情，突出表現作者個性。堅持手法服從內涵，而無意停滯於某種固定法式。在虛心借鑑外地和前人寶貴經驗的同時，又堅持以自然的古樹名木為造型藍本。

浙派盆景造型風格有其自身特色。浙江的松類盆景造型，大多以高幹型或合栽型見長。主幹直中稍帶彎曲，藝術形象高昂挺拔，遒勁而又灑脫，嚴謹之中有舒展，豪放之中有優雅，講求層次清晰，卻又因材取勢，不受固定的片數和序列所限制，重視結頂收尾的點睛效果，強調頂端優勢的迂曲欹斜力度，避免僵化不變的模式。

浙江地理氣候優越，盆景資源豐富。如針葉類、雜木類、花果類、觀葉類兼而有之，有 100 多種。浙江盆景樹種以鄉土樹種或引種後長期落戶本土的樹種，如五針松、真柏等為主，其中也包括部分南方樹種如榕樹、福建茶、九里香、蘇鐵等，可以在浙南露天盆栽栽培（圖 2-8）。

圖 2—8 浙派盆景

三 中國盆景的類別及形式

　　在漫長的歷史演化中，隨著盆景藝術的蓬勃發展、盆景材料的日益豐富和欣賞受眾對盆景藝術展現形式要求的提高，以及盆景製作者在繼承傳統基礎上不斷創新，新的盆景類別也在逐步產生。至今已形成樹木盆景、山水盆景、樹石盆景、竹草盆景、微型盆景、異型盆景等六大類別。

（一）樹木盆景

　　以樹木為主要材料，人物、鳥獸等作陪襯，透過攀紮、修剪、整形等技術加工和園藝栽培，在盆中表現曠野巨木或蔥茂的森林景象，統稱為樹木盆景。

　　樹木盆景，根據所用樹木材料種類不同，可分為松柏類、雜木類、花果類。根據樹木大小高矮，可分五種規格。其中特大型、大型、中型、小型、微型盆景。由於現在樹木盆景的材料常常自山野曠地採掘而來，故習慣上又稱為樹樁盆景。

　　中國樹木盆景造型多種多樣。各種樹木種類所表現的景觀千變萬化，各具異趣：有的樹形挺拔，蒼勁健茂，古樸秀雅；有的懸根露爪，枝幹虯曲，姿態蒼老；有的葉形奇特，葉色秀美，以葉取勝。

　　按數目枝幹姿態分類主要有以下幾種：直幹式、斜幹式、臥幹式、臨水式、懸崖式、曲幹式、風吹式、枯幹式、連根式、雙幹式、提根式、垂枝式、叢林式、文人木式。

1. 直幹式

　　主幹直立或基本直立，不彎不曲，枝條分生橫出，雄偉挺拔，層次分明，多見於自然式盆景。主要表現古木參天、疏密有致、巍然屹立的氣概（圖3-1）。

2. 懸崖式

　　樹木主幹虯曲下垂盆外，超過盆面，如自然界懸崖峭壁石隙間的蒼松般，臨危不懼、剛強堅毅。主幹下垂而枝葉向上，蓬勃發展，象徵著處於逆境而奮發向上的堅強精神，頗具觀賞魅力，具有獨特的藝術效果（圖3-2）。

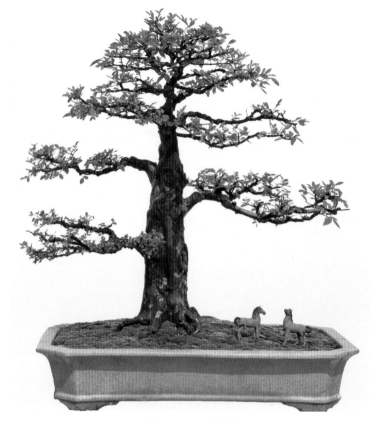

圖 3－1　直幹式

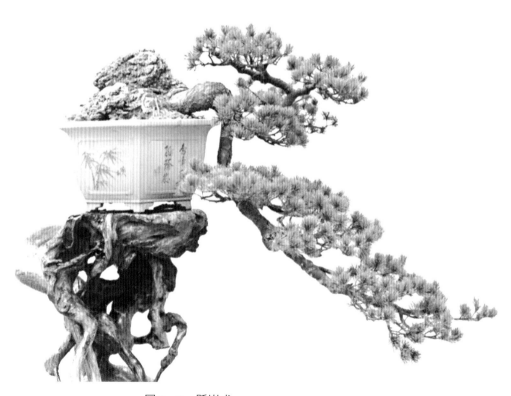

　　　　　圖 3－2　懸崖式

3. 提根式

樹木根部盤曲裸露在土外，或如蛟龍盤曲，或如鷹爪高懸，樹幹槎枒虯古，整體造型古特奇雅。這種形式係在翻盆時逐步將根系提升到盆面而形成（圖3-3）。

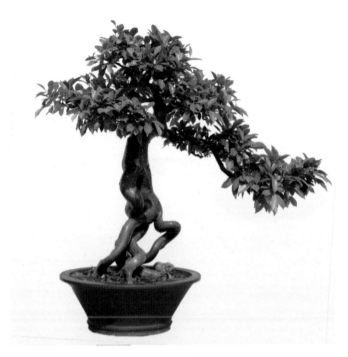

圖 3—3　提根式

4. 叢林式

叢林式的盆景具有高度的欣賞價值，其創作過程須注重整體佈局的比重與深度，做到大小搭配得當，高低錯落有致，形成統一而協調的景色（圖3-4）。

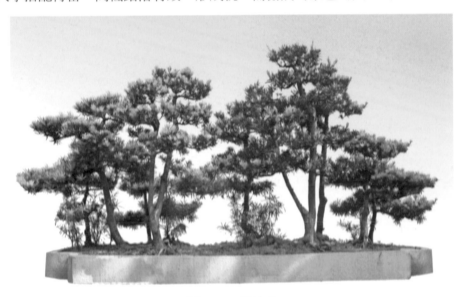

圖 3—4　叢林式

5. 文人木式

此種樹形自然生長環境極差，其生命總是在死亡邊緣掙扎，故其主幹細長而蒼老，枝疏短而多空間，具有脫俗的優雅感覺，具有文人雅士那種傲骨凌風的氣質（圖3-5）。

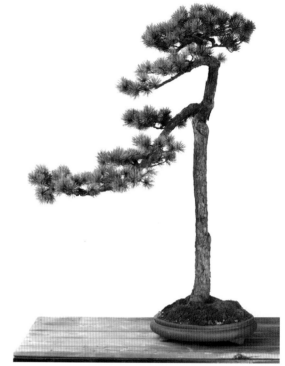

圖 3—5 文人木式

（二）山水盆景

山水盆景是以各種自然山石為主體材料，以大自然中的山水景象為範本，經過精選和切截、雕鑿、拼接等技術加工，佈置於淺口盆中，它小中見大，縮地千里，猶如一幅立體的山水畫，其表現的意境及展現的時空性均非常深遠。

由於各種景色不一，採用的表現形式和手法也不同。山石置於淺口水盆中，盆中貯水，表現江、河、湖、海等有山有水的景物，在盆中盛土或砂，表現無水的天然山景。山石上均須種植株矮葉小的木本或草本植物，還可根據表現主題和題材的需要，安置各類盆景配件。

根據其質地不同可分為硬石類和軟石類。前者用石質地堅硬，多利用其天然的山形和皴紋，加工製作以切截、拼接為主；後者用石質地疏鬆，加工製作則以雕鑿為主，但力求不顯露人工痕跡。

山水盆景的表現形式豐富多樣，但綜合起來大體上有以下幾種形式：高遠式、平遠式、深遠式、孤峰式、群峰式、散置式、主次式、懸崖式、峽谷式、傾斜式、聯峰式、洞空式、象形式。

1. 高遠式

「自山下而仰山巔，謂之高遠。」「高遠之勢突兀。」高遠式山水多用來表現雄偉挺拔、峭壁千仞、氣勢高聳的山峰景觀，是山水盆景中較為常見的一種表現形式。

高遠式山水盆景具有線條剛直、壯麗磅礴之特點。故製作時常選用硬質石料中的斧劈石、靈璧石等，也可用軟質石料中的蘆管石。盆形以橢圓形、長方形為主。橢圓形的盆缽其弧形線條與盆中高聳挺拔的山形相稱，更有剛柔相濟的藝術效果。

高遠式山水的主峰高度在盆長的三分之二左右，此高度較為得宜。如主峰過於低矮，顯現不出剛健挺拔、險峻雄偉的氣勢。配峰可以修剪的較矮一些，大約為主峰高度的一半或三分之一，以襯托主峰的高聳挺拔。這樣主次上下顧盼呼應，對比強烈，效果明顯。

高遠式山水的主峰之下一般都置放平台，平台高度宜在主峰高度的三分之一以下，可將村舍茅屋或人物等配件安置其上，增加生活氣息。

平台的安置可使其與高聳的主峰形成一種強烈的反差，陡緩相間，險夷相稱，富於變化，活潑生動，上下呼應。

栽種植物以常綠的六月雪、黃楊、福建茶等為主，亦可作適當的誇張處理，樹的比例尺度可以放寬，以凸出近景的效果，整座山峰上呈現出綠意盎然、生機勃勃的景象，使觀賞者產生一種身臨其境的感受（圖 3-6）。

2. 平遠式

「自近山而望遠山，謂之平遠。」「平遠之意沖融，而縹縹緲緲。」平遠式山水主要表現千里江南丘陵的透迤起伏及青山綠水的田園風光。

山景注重向左右兩邊鋪排，以體現出連綿起伏、迤邐多變的低山丘陵和縹縹緲緲的碧水縈迴。「孤帆遠影碧空盡，唯見長江天際流」給人以千里江山不斷，萬頃碧波蕩漾之感。

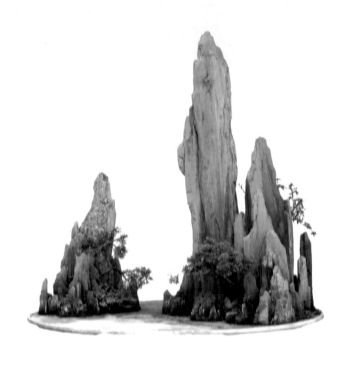

圖 3—6　高遠式

圖 3—7　平遠式

軟石類中的浮石、海母石、砂積石等適宜營造平遠意境，軟石便於加工雕琢，較易形成多變的山體表面紋理。

平遠式山水表現的場景較大，有咫尺之水瞻萬里之遙的功效，故而盆中的山峰必須以低矮為主。主峰與配峰之間的高低對比不甚明顯，峰巒與平崗小阜連成一片，前後相稱，起伏連綿，給人以水天相連、一望無邊之感。

平遠式山水佈局時最忌將山石佈滿盆中，出現擁塞、滿悶的現象。為此，可將盆中水面的比例放至盆面的一半或三分之二，水面上佈以散點石和風帆，使之虛中有實。

盆中山峰低矮，容易產生簡單、稚嫩、平淡無奇的現象，應注重山體表面皴紋的細心雕琢加工，並在山峰坡腳水岸線的處理時加大力度精心安排，使山腳水線迂迴曲折，變化流暢。

忌栽較大植物，可用半枝蓮或枝葉細小的常綠植物。安置亭、閣、房屋和人物、舟楫等配件時，也須嚴格掌握好比例尺度，不因擺件過大而破壞整個畫面的協調（圖3-7）。

3. 深遠式

「自山前而窺山後，謂之深遠。」「深遠之意重疊。」深遠式山水的主要特點是景色幽深繁複，層次重疊豐富。

用盆要注意前後縱距適當寬一些，以便於在盆中佈局時前後層次的安排，因而盆形以正圓形為好。

深遠式山水盆中山峰一般較多，可以有多組山峰前後、左右組排，水面不宜太多，以占一半為宜，水面過多會使畫面比重太輕、缺乏飽滿堅實的感覺。

可以一組山峰作為主峰，其餘均為配峰。主峰與配峰之間須前後相連，由低漸高。峰與峰之間高低錯落，左右開合，並適當安排遠山、低山連綿，使之形成遠景。給人以天曠水闊山遙之感，使盆中景物獲得深度和層次。

佈局時還要注意峰巒不能排列在一條縱軸線上，要使盆內的山峰既緊密聯繫、起伏交錯、互相呼應，又要有開合之變，有斷有連，變化豐富。這樣雖然盆中山峰較多，也不至於出現呆滯平庸現象。

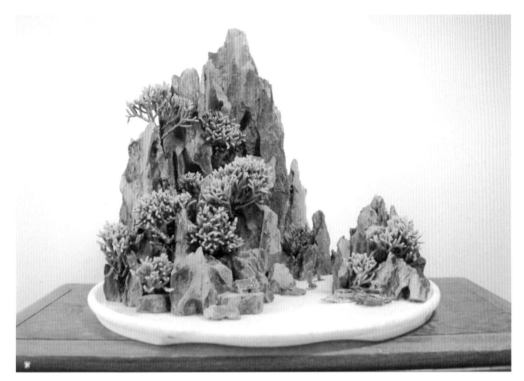

圖 3—8　深遠式

栽種植物要近實遠虛，前大後小。遠山鋪青苔，前山栽植物，中間植小草，方符合透視原理（圖 3-8）。

4. 孤峰式

又稱獨峰式。盆中只有一座山峰直插雲天，其餘的均為一些小山坡腳或平台配件，其主要特點是主題鮮明，景物集中，且多為近景特寫，孤峰突兀摩天，山勢奇峭險峻。整個構圖也非常簡潔、疏朗。

石料可選蘆管石、砂積石等。此類石料質地較鬆軟，易於雕琢洞穴險壑，使山形秀麗多姿，增加觀賞效果。同時可以避免因獨峰缺少變化而產生的平淡。

宜選用正圓形或橢圓形，就是選用橢圓形盆也要儘量注意盆的長與寬之比，儘量靠近正圓形尺度為好，因為盆中只有一座山峰，其他盆形均不太合適。

佈局時，可將主峰安排在正中略靠左或右，但不宜放置在盆的正中或邊緣，因置於正中會缺乏生動感，而過分靠近盆的邊緣會產生不穩重的感覺。

主峰周圍不以配峰相稱，可以適當安排一些矮石和散石作為島嶼來與孤峰相呼應。並可在孤峰前側置以平台或在孤峰山腳邊安放高腳亭台、水榭等，水面上可放置漁船，增加動感。

主峰式山水栽種植物很重要。應下功夫挑選一些株形矮小、葉片豐茂的真柏，細心栽入峰上已鑿好的洞穴縫隙之中，或懸、或飄，來增加主峰式山水的欣賞效果。栽種的植物可以適當加大比例，做一些誇張的處理，效果會更好（圖 3-9）。

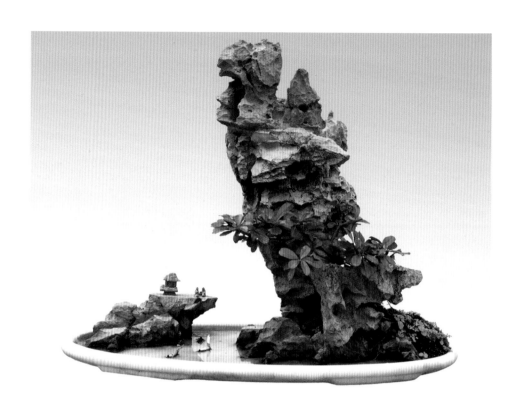

圖 3—9　孤峰式

5. 群峰式

群峰式較受大家喜愛，盆中層巒疊嶂、山重水復、群峰競秀、綿亙不斷的自然山景，具有厚重、渾樸、茂盛的特點。

選用石料非常廣泛，各種軟、硬石料都可以。用盆則以橢圓形、長方形為主。

佈局時先將主峰處理好，一定要突出、醒目。使主峰在高度、體量以及形態上都要比其他次峰、配峰略勝一籌。

中國古代山水畫論中有「主山最宜高聳，客山須是奔趨」「客不欺主，客隨主行」之說，充分說明了主峰在整個佈局造型中的重要作用。

主峰可置於盆的正中偏一側，或左、或右都可以，其餘配峰與其相稱。製作時可以多做成幾組山峰，形態、大小要有所區別，然後在盆中隨意組合、調換，可以組成多種不同形狀、姿態各異的山水景觀。只要山石不與盆面膠合固定，就可重新更換一種佈局景象。一景多變，一盆山水盆景可變換成多種山水景觀。

由於盆中山峰較多，要儘量避免出現盆中山峰擁擠的現象，可以在山峰之間多留些空間，做到密中有疏、空虛靈秀，才能引人入勝。如是軟石類石料，還可在峰岳上鑿以凹溝洞穴，並將山體輪廓儘量處理得險峻清秀些，不要過於雄壯粗矮。

植物儘可能挑選一些葉小清疏的植物，如六月雪、虎刺、小葉女貞等，點綴於山間峰旁。不宜使用厚茂旺盛的真柏、翠柏、五針松等松柏類植物（圖 3-10）。

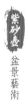

圖 3—10　群峰式

（三）樹石盆景

1.水旱類

　　水旱類樹石盆景多以樹木為主景，也有以山石為主景，盆中有山、有水、有土、有坡，樹木植於土岸或石上。山石將水與土分隔開來。盆中坡岸水線迂迴曲折，水面靜波瀠洄，樹木枝葉扶疏，山岳秀中寓剛，形成水面與土坡岸地相接的自然景色。在淺口山水盆中將自然界那種水面、旱地、樹木、山石、溪澗、小橋、人家等多種景色集中於一盆，表現的題材既有名山大川、小橋流水，也有山村野趣、田園風光，展現的景色具有極為濃郁的自然生活氣息。

　　水旱類是樹石盆景的主要佈局形式，常見的有水畔式、島嶼式、溪澗式、江湖式、景觀式、組合式、石上式等。

　　（1）水畔式

　　盆中一邊是旱地，一邊為水面，用山石來分隔水面與盆土。旱地部分栽種樹木，佈置山石；水面部分放置漁船，點綴小山石。水面與旱地的面積不宜相等，一般旱地部分稍大。分隔水面與旱地時注意分隔線宜斜不宜正，宜曲不宜直。這種式樣主要表現水邊的樹木景色（圖 3-11）。

　　（2）組合式

　　盆中有多組單體景物，分則能獨自成景，合則能組合多變。以石代盆，樹栽石中，石繞樹旁，樹石相依，組合多變，協調統一。石與盆不宜膠合，盆中景物可依創作主題需要而移動組合，變換成景。

　　它表現的自然景觀較多，範圍較廣，也較自由。由於盆中樹木是栽種在山石中，而山石替代了盆，因而在運輸過程中，它可以從盆中拿下來單獨包裝，方便運輸（圖3-12）。

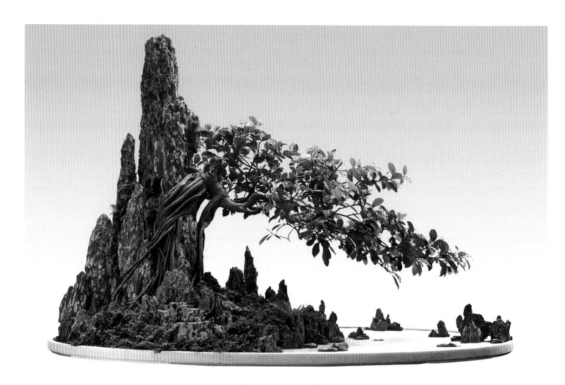

圖 3—11　水畔式

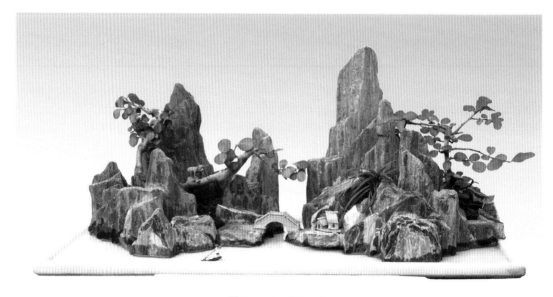

圖 3—12　組合式

（3）石上式

　　採用吸水性較好的軟石，雕鑿洞穴，栽樹於洞穴內，根附石內，軟石吸水，將石置於旱地土坡中，用石分出旱地與水面。或將石直接置以水盆中，用栽樹之石替代旱地土坡。盆中除了栽樹之石外，均為水面，然後在水面上配以山石和配件作點綴。

　　這種形式的特點是樹直接栽於山石上，符合天然生態，不用水盆，亦能觀景（圖3-13）。

44

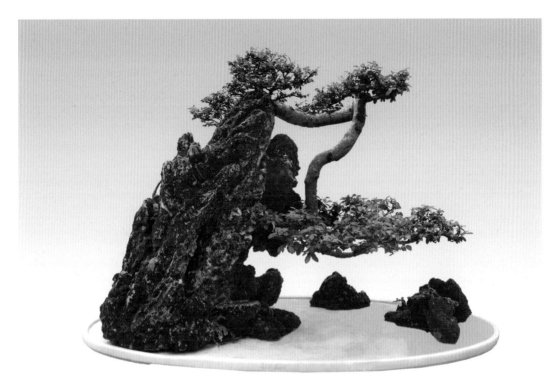

<p style="text-align:center">圖3—13　石上式</p>

2.全旱類

　　全旱類樹石盆景所用材料和佈局形式大致與水旱類樹石盆景相同，它可以樹木為主景，也可以山石為主景。

　　盆中有山、有土、有坡，就是盆面中沒有水面，全部為旱地。這是全旱類樹石盆景與水旱類樹石盆景的唯一不同之處。其造型佈局的重點和技法是樹木和山石在盆面土中的造型和佈局，透過樹木和山石及土坡的變化、組合及造型來表現旱地山石峰巒和自然樹木的自然美和藝術美。

　　全旱類樹石盆景的佈局形式，常見的有主次式、配石式、風動式、景觀式、石上式、景盆式。

　　（1）主次式

　　盆中山石與土佈滿盆面，樹木栽植於盆中，與山石相依，樹木多為數棵，分植於盆面兩邊，以一組為主、一組為次。

　　主景部分的樹木要多於副景部分的樹木，山石的安置也同理，突出主景部分，在分量與體態上均明顯超過副景部分（圖3-14）。

　　（2）風動式

　　主景為盆中樹木，而樹木的枝條造型均為風動式，所有樹枝都處理成被風吹成一邊飄拂的姿態。山石作為配景，盆中沒有水面，全為土面坡地，樹木栽於土面上。

　　根據造型主題需要，配置數塊石頭，與土坡形成起伏變化的大地上風吹樹動的景觀（圖3-15）。

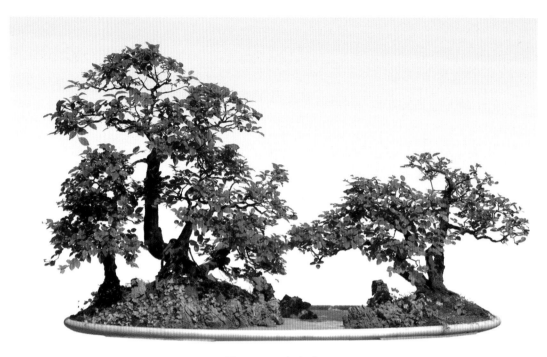

圖 3—14　主次式

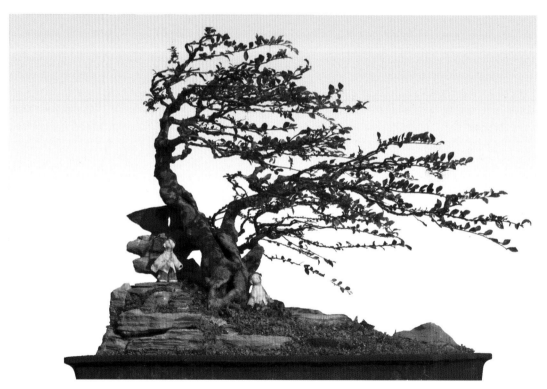

圖 3—15　風動式

（四）竹草盆景

　　主要材料為多年生的草本及花灌木，形態柔美婆娑，適當配置山石和點綴配件，
體現剛柔並濟的效果。在盆中表現自然界優美的景色。它不同於以觀賞樹姿為主的樹

木盆景，也區別於體現山川之美的山水盆景，既要突出名花芳草的觀賞價值，又要著意盆景造型的優美。它的形式接近於古代的文人畫。如《蘭石圖》係採用春蘭與龜紋石為主，數叢蘭草散佈於石之四周，疏密有致，聚散相宜。山石之剛與蘭草之柔，山石之直與蘭草之曲，山石之實與蘭草之虛（山石中之大塊面則又較之蘭草更虛）等等對比，使作品充滿情趣，令人回味無窮（圖3-16）。

圖3—16　竹草盆景

（五）微型盆景

　　微型盆景特徵是體量微小，玲瓏精巧，一般樹高（樹木盆景）或盆長（山水盆景）在10公分以內者稱微型盆景。它所表現的自然景色，較之其他盆景更加濃縮。因此在選材、造型、養護管理以及陳設上都有特殊要求。

　　微型盆景所用的樹木材料要求枝葉特別細小，如米真柏、小葉羅漢松、六月雪等。選用的景石要紋理細膩，玲瓏剔透。如斧劈石、面條石、浮石、風礪石等，在造型過程中要想達到小中見大、縮龍成寸的效果，就必須把握盆景造型藝術的法則，如主次分明、疏密得當、剛柔並濟、虛實結合等。

　　在養護期間，需精心照料，在乾燥的季節裏，除了滿足根部的水分，最好噴灑葉面水，也可配置一個沙盤來放置微型盆景，營造一個小氣候。

　　微型盆景具曠野古木之態，呈名山大川之景，斗室之中，案頭几架陳設極為適宜。也可以配上微型几架單獨陳設欣賞。但大多採取組合陳設，用博古架或高低架自由組合（圖3-17）。

（六）異型盆景

異型盆景是指將植物種在特殊的器皿裏，經精心養護和造型，加工成一種別有情趣的盆景。這種器皿可以是花瓶、酒瓶、貝殼、茶壺、飾品等器皿，以及多種陶瓷工藝品皆可。樹木與器皿在造型、色彩等方面相互襯托，相得益彰（圖3-18）。

異型盆景的造型貴在順其自然，不拘一格。一般根據植物材料及器皿的特點，因勢利導，無任何程式。

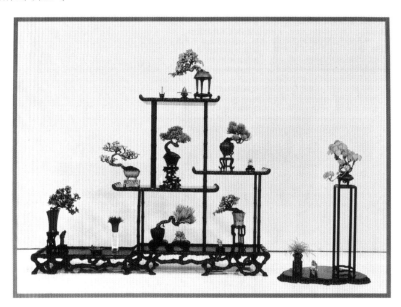

圖3—17　微型盆景

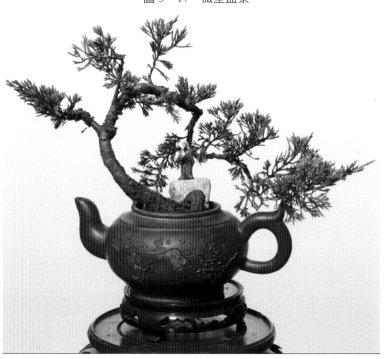

圖3—18　異型盆景

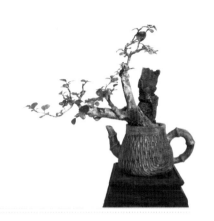

四 紫砂壺盆景的由來

　　按照我們前面的敘述，異型盆景中包含了茶壺盆景。我們這裏要介紹的茶壺盆景是一種特殊的紫砂壺盆景，它特殊就特殊在用作栽種植物的盆景都是身價不菲的紫砂壺。

（一）紫砂壺盆景的創作思路

　　說起紫砂茶壺盆景的創作，不得不提到深圳東湖公園盆景世界的創始人，中國當代盆景藝術大師林鴻鑫先生。

　　「方寸競生機，應羨紫壇開天地。盆林添絕藝，始知壺內有乾坤。」這是林鴻鑫先生盆景園中的一副對聯，它精煉而到位地描繪出林鴻鑫大師的獨創——紫砂壺盆景。用高貴的紫砂茶壺製作「紫砂壺盆景」未見於前，對盆景界而言亦是個全新的概念，卻讓同為中華民族文化瑰寶的盆景藝術和茶壺文化有了第一次交融。

　　醉清風，品茗茶，賞木怡林，感悟人生。將一派盎然生機、錦繡天地微縮於精巧古拙的紫砂茶壺中，是何等巧妙的構思。

　　紫砂壺盆景的創意，來源於一個機緣巧合的契機——2011 年在深圳舉辦的世界大學生運動會。2011 年 5 月，已近八旬的林鴻鑫大師受深圳市城市管理部門邀請，請他為大運村擺放盆景並佈置以盆景書畫為主題的展廳，以此向各國運動員和外賓展示中國的傳統文化。

　　這本不是難事，但如何能夠讓來自異國的客人看懂盆景，並從中感悟中國傳統文化的精妙？除了展示上百盆大型盆景外，林鴻鑫突發奇想，決定用他珍藏多年的紫砂壺代替傳統盆缽栽種。

　　在他看來，茶壺文化本身就是中國傳統文化的一個典型代表符號，用紫砂壺作為盆景藝術的載體，不僅在造型上新穎別緻，呼應主題，而且能將中華傳統文化表現得更加淋漓盡致。於是他親自動手製作了幾百盆紫砂壺盆景——那一個個精緻各異的紫砂茶壺，可都是林鴻鑫自己多年收藏的珍品，這次特地貢獻出來栽種盆景，林老說「紫砂壺透氣性好，適合栽種盆景植物」。

看見將製作好的紫砂壺盆景擺放在自己設計的博古架上，吸引了來自世界各地運動員和遊客的目光，他們或拍照留念，或在參觀記錄本上寫下感言，林老感到無比欣慰和自豪。盆景展區也在當時成為中國傳統文化展示和交流的平台。

（二）紫砂壺盆景的藝術風格

盆景歷來講究「一景二盆三几架」，追求三位融於一體的和諧之美。古往今來，國人在盆景上的巧思獨創幾乎都集中於盆中之景的安置雕琢，以及博古几架的設計上；前者可見於樹石造型的千姿百態，後者可見於各類雅緻的博古架與根雕几凳。而著眼於盆缽的創意實不多見，雖材質上有所更替，如磚瓦、陶器、各類石塊、瓷器，形態上卻大致相同，或圓或方而已。

紫砂壺盆景概念的提出填補了長期以來這一領域創新的空白。從培養栽植的角度講，紫砂壺表面富有光澤，透氣性好，傳熱慢。能為植物提供一個良好的生長環境，讓植物、山石在壺中獲得營養和滋潤，是理想的栽培容器。

從觀賞藝術的角度看，紫砂壺在外形上講究「天人合一，瀟灑自然，天真爛漫」，其形、神、氣、態兼備，本身已極具韻味和可觀賞性。各具神形的紫砂壺與造型各異的樹木山石結合，是那樣的完美，更添藝術魅力，可謂相得益彰。

景中樹木山石的姿態骨骼，在紫砂壺的襯托下愈發優美；作為載體的紫砂壺，彷彿能將一切喧囂沉澱入壺底，觀者也可隨之沉穩心緒，猶如品茗一般，深呷一口，再凝神觀賞壺上的美景；而盆景亦能借此載體突出創作者的主題，同時具有更廣闊的表達空間、更強烈的藝術感染力，以及更豐厚的文化內涵。

紫砂壺一般以小巧多見，既是植於茶壺中的盆景，必定可托於掌，玲瓏可愛。林鴻鑫製作的紫砂壺盆景從尺寸上看幾乎都是微、小型盆景，恰逢微型盆景藝術在國際上正廣為流行。

例如，日本的「迷你盆栽」、東南亞的「寵物盆栽」，不少人為之傾倒；中國微型盆景藝術的發展也有了很大突破，如今早已走出國門，活躍在國際盆景藝術的舞台。而紫砂壺盆景的新型搭配組合，在可令世人眼前一亮的同時，更讓外國人深刻感受中國文化的深厚底蘊。

盆景藝術與茶壺文化在世界上的濫觴，可上溯中國歷史幾千年。盆景起源於中國，傳承發展綿亙悠長。它們作為一種融文學、美學以及精神追求於一體的古老文化載體，早已經揉進華夏民族的骨血，是中華燦爛文化的瑰寶。中國是茶的故鄉，茶文化亦是由中國古代絲綢之路傳入西方。

紫砂壺作為中國茶文化的載體，其本身就有許多文人參與創作、欣賞和收藏，它充滿了紫砂藝人、巨匠、文人的藝術智慧，且色澤深沉，古拙瓷實，富含文化品位，從古到今皆為茶壺之上品。

壺中有乾坤，千年化為茶。抿一口，依稀記起在浮華世界自己最初的靈魂，心清智明。

涵天地於壺中，舒造化於掌上，寓神秀於心田。茶壺盆景以各自豐富的形體，景與壺的呼應，不同文化間的碰撞和張力，以及在有限空間中的卓越表現，展示了它清新、雋秀和高雅的藝術魅力。植物成活於狹小的壺內已屬不易，還要令其神韻秀美、師法自然，更是難得。

　　在侷限的空間中，往往只能表現某一局部、某一片斷，然而真正成功的作品，卻能引起觀者的探求慾，使觀者在直接表現的有限中感受到間接存在的無限，由狹而廣，由形而神，由淺而深，由有限到無限，如觀自身的心胸。

　　再回視這莫大的天地心胸居然包容於這咫尺一壺之中，方嘆天地之大，人生只一蜉蝣；而茶壺再小，卻也能一花一世界，一葉一春秋；漫長國史洋洋灑灑五千年，不過菩提一瞬間；不論鳥木魚獸，任何生命都何其可貴而短暫，感慨係之矣……區區彈丸之域，小小茶壺之中，卻如此瀟灑、自如、淋漓盡致地抒發獨特的藝術語言，引人遐思，這便是茶壺盆景的魅力！

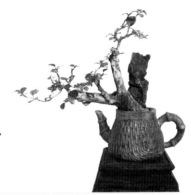

五 紫砂壺的種類與欣賞

（一）有關紫砂壺

紫砂壺是常見的茶飲用具，之所以選用紫砂壺做異型盆景的器皿，是因為它嬌小玲瓏，造型優美，形式多變，透氣濾水，把玩或攜帶方便。紫砂壺與植物組合可謂相得益彰，相互把對方襯托得無比的高雅，為盆景增添了藝術的光彩，它能把盆景的精美和高雅傳遞給人們，從而將你帶入無限的遐想中。

紫砂壺盆景主要產於中國著名的「陶都」宜興，宜興東臨美麗富饒的太湖，位於蘇、浙、皖三省，地處滬、寧、杭的中心。

紫砂茶壺採用的是深藏於宜興的山腹地層中薄薄的一層紫泥，又稱泥中泥，其質地優異，含沙少，可塑性強，由於成陶火溫較高，燒結密緻，胎質細膩，既不滲漏，又有肉眼看不見的氣孔。

古往今來歷代名工巧匠創造了形態各異、豐富多彩的茶具藝術品，無論是宮廷白金銀茶具，或是官窯的瓷器茶具，還是民間流傳的漆器或竹編茶具都不能與紫砂茶具相媲美，紫砂茶壺是眾多茶具中的佼佼者。

目前紫砂茶壺大致分為光壺、花壺、筋囊壺三種類型。

光壺壺身飽滿，比例恰當，壺把使用方便，壺蓋嚴絲合縫，壺嘴的出水流暢，色地和圖案脫俗和諧，製作細膩精緻。

花壺除了滿足以上功能外更講究造型奇特，或壺身體現動植物造型，或是在壺面上堆雕一些昆蟲、花鳥之類。

筋囊壺以自然界的瓜果、花卉為題材製作均等的紋飾，壺身及壺蓋線條均勻流暢形成筋囊狀。

紫砂壺造型奇巧，古色古香，集金石書畫於一身，有古樸典雅的藝術特色，還有良好的保味功能，用來泡茶，茶香味特別醇郁。因此寸柄之壺，盈握之杯，擁有極高的藝術欣賞價值和實用價值，是中華文化的一大瑰寶。

（二）紫砂壺賞析

1.光壺

半月

掇球壺

高六方御製詩壺

古木春秋

爐鈞釉執壺

拋光筒形壺

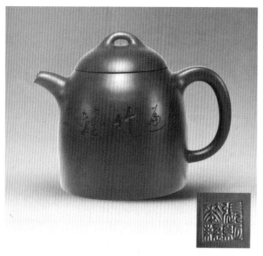

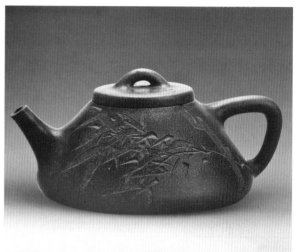

秦權壺 　　　　　　　　　　　　　　石瓢壺

提梁老茶罐 　　　　　　　　　　　　洋桶

芷亭款釉把紫砂圓瓜壺 　　　　　　　紫砂描金方壺

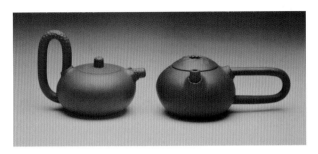

左右逢源

2.花壺

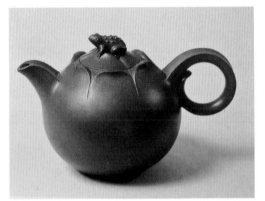

荷葉青蛙壺

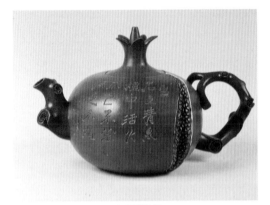

大石榴壺

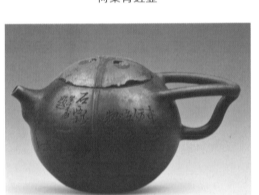

東石款瓢瓜壺

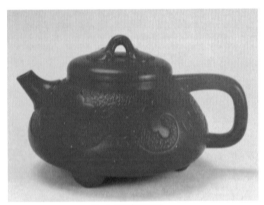

仿古圖案石瓢

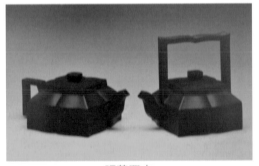

福菱四方

荷花茶具

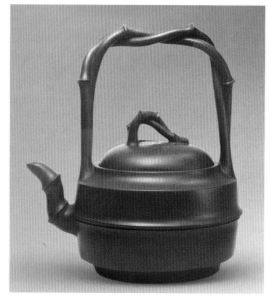

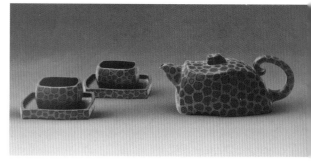

金錢豹組壺

絞竹提梁壺

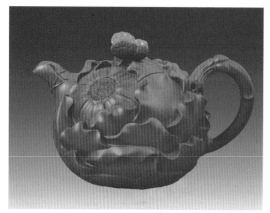

牡丹壺

幹坤合璧套壺

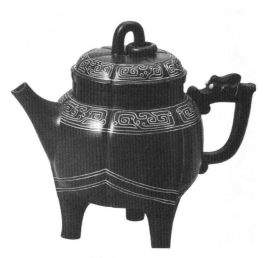

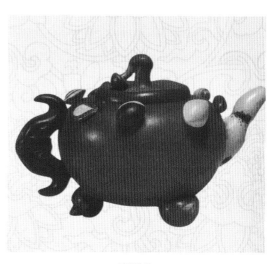

嵌銀絲二足鼎壺

慶豐收

紫砂壺 盆景藝術

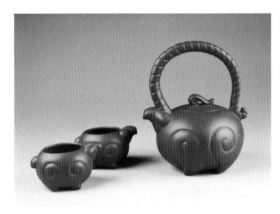

三羊開泰茶具

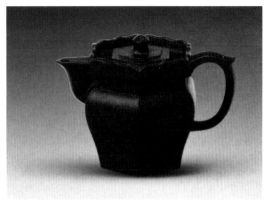

僧帽壺

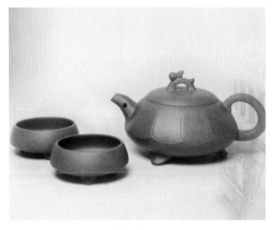

雙贏套壺

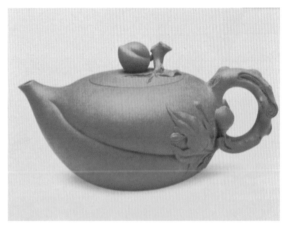

桃壺

提璧壺

提梁弧稜壺

通靈寶玉壺

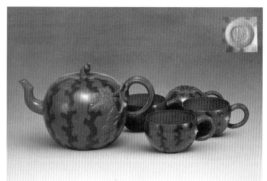

西瓜茶具

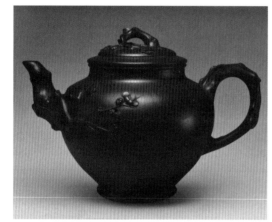

朱可心款梅報春壺

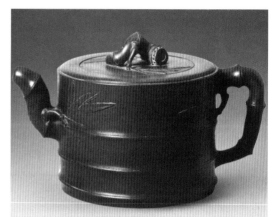

竹段壺

3.筋囊壺

堆雕菊花紋紫砂提梁壺

瓜稜壺

合稜

筋囊思亭

蓮形軟提梁壺

龍首束竹八卦壺

綠地掃金筋紋壺

茂通款白泥水仙蕃花壺

南瓜壺

碩

田園情趣

楊桃壺

竹段套壺

六、紫砂壺盆景的製作與養護

（一）紫砂壺盆景的製作過程

1.選擇茶壺

博古架上陳列著各類紫砂茶壺，有光壺、花壺、筋囊壺，看畫識壺（圖 6-1）。具體類別如下：

上層左 1：光壺　　　　　　　上層左 2：花壺（嵌錫）

上層右 1：花壺（提梁壺）　　中層左 1：花壺

中層左 2：筋囊壺　　　　　　中層右 1：花壺（仿供春壺）

中層右 2：光壺（描彩）　　　下層左：花壺（象形壺）

下層右：光壺（刻字）

選擇大口徑的光壺（刻字）的茶壺作為盆景的器皿，容量大，透氣性強，適合植物的生長。

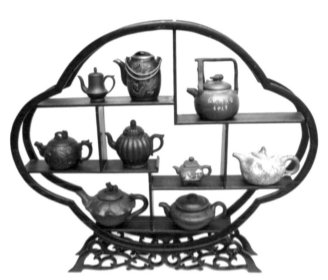

圖 6—1　各類紫砂壺

2.茶壺鑽孔

紫砂壺作為盆景的載體、器皿還需進行加工鑽孔，使之利於植株利水、透氣（圖6-2）。

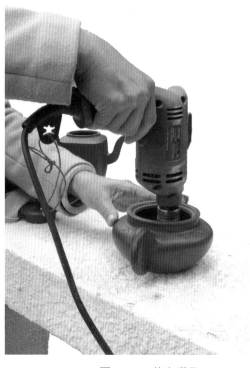

圖6—2　茶壺鑽孔

3.壺孔鋪墊

由於紫砂茶壺空間相對較小，高度受限制，所以，選擇墊物時要考慮到不能占用太大空間。因此，選擇網狀的薄片作為墊物（圖6-3）。

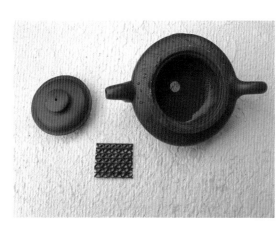

圖6—3　壺孔鋪墊

4.放種植土

放土時首先加大顆粒土以便於利水，再加小顆粒土並形成金字塔形，儘量使土與根部大面積地接觸，以利於根系吸收養分（圖6-4）。

圖6—4　放種植土

5.選擇植物

因為茶壺小巧精緻適合放置室內，所以要選擇適合室內生長的耐陰植物，如博蘭、紫檀等，再則要選健壯的、樹樁蒼老、樹枝高低錯落的苗木做茶壺盆景的材料，以便於後期造型（圖6-5）。

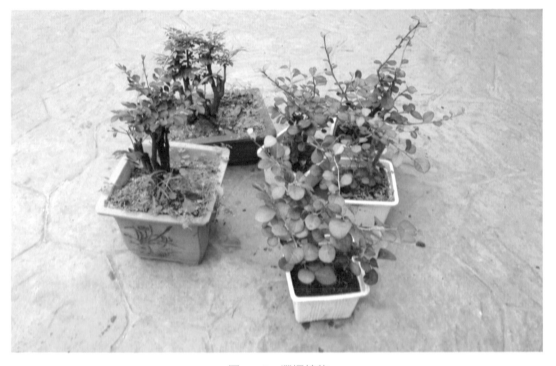

圖6—5　選擇植物

6.植物翻盆

由於茶壺空間有限，所以要選擇盆栽植物做材料。它主根不明顯、鬚根發達容易成活，另外把植物取出時盆器底朝天，手托住盆面在硬物上扣出盆土，不易損傷根部（圖6-6）。

圖6—6　植物翻盆

7.梳理根系

疏根時用較細的工具把浮土去掉，把爛、黴根剪去，儘量保留一部分與根部黏合的原土，以便翻盆後儘快恢復植株正常代謝（圖6-7）。

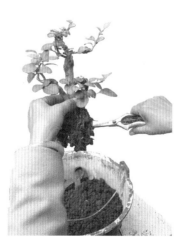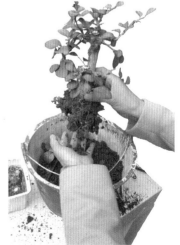

圖6—7　梳理根系

8.修剪枝條

翻盆後由於植株根部與土壤尚未完全黏合在一起，根部吸收的養分不足以維持植株的正常生長，故要剪去一部分枝條，可剪掉一些交叉枝、內側枝、徒長枝等枝條，以保持植株的平衡狀態（圖6-8）。

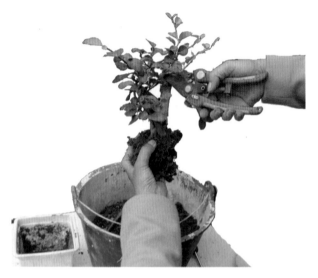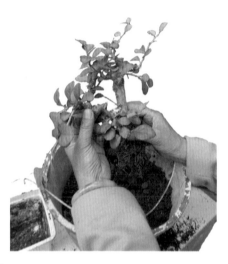

圖6—8　修剪枝條

9.植物上盆

植物上盆時要注意到植物取向與茶壺固有趨勢的協調統一，植物觀賞面與茶壺正面應保持一致，以達到相得益彰的效果。植物安置好後再加土，加土過程中要不斷上下震動茶壺，使根系與泥土緊密接觸，以利於植物成活（圖6-9）。

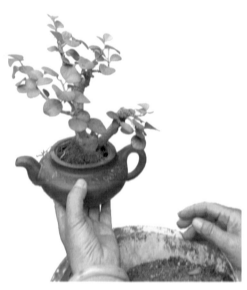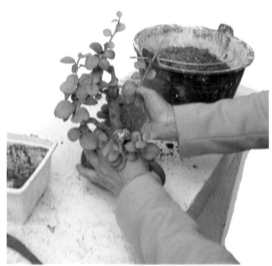

圖6—9　植物上盆

10.盆景造型

　　根據樹樁的自然形態因勢利導進行創作，本著向勢舒展、背勢縮斂、收尖結頂、分枝佈置穿插有序的原則，對盆景進行巧妙的造型設計（圖6-10）。

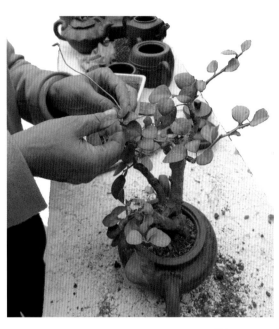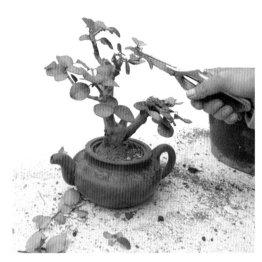

圖6—10　盆景造型

11.浸泡盆土

　　種植、造型完畢，將茶壺盆景放置在塑料盆裏浸泡，直至盆土被潤透（之後1個星期內不澆水），然後將盆景放置在避陰處，每天向葉面噴水2~3次（根據空氣的幹濕度決定澆水次數）。待2個月左右新芽發出後，逐漸減少噴水次數（圖6-11）。

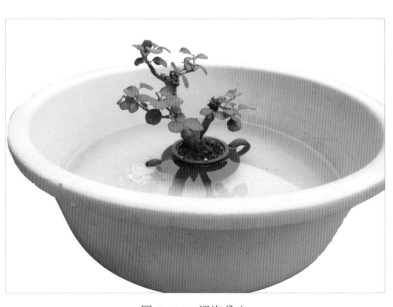

圖6—11　浸泡盆土

12.茶壺盆景成品賞析（圖6-12）

景名：春歸　　　　　　　　　　樹種：博蘭

茶壺：紫砂壺　　　　　　　　　茶壺類別：光壺（刻字）

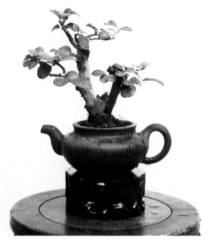

《春婦》一正面　　　　　　　　　　　《春婦》一背面

圖6—12　茶壺盆景成品賞析

13.製作工具（圖6-13）

圖6—13　製作工具

（二）紫砂壺盆景的日常養護

紫砂盆景體量較小，因此在養護方面要注意以下幾點：

①茶壺盆景可放置在通風光線充足的室內，有條件也可以拿到室外曬曬太陽（不可暴曬），促進植物光合作用，有助於植物的正常生長。在養護過程中，一旦發現葉面上有蟲漬或灰塵，可用濕布輕輕地擦乾淨，保持葉面的清潔。

②在養護中，澆水是關鍵，盆土乾潤了，必須及時澆水。澆水的原則是不乾不澆，澆則必透。澆水要慢慢地把水灌入壺中，直至壺底小孔有水流出為止。最好是把茶壺浸泡在盛水的臉盆內約2分鐘，看到壺內氣孔排盡，再提上來，讓它晾乾，用布抹乾淨茶壺後再放入几架上供欣賞。

③盆景如發現徒長枝、交叉枝、重疊枝或不定芽可剪掉，保持造型美。

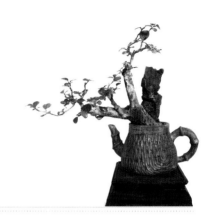

七 紫砂壺盆景賞析

1.《梅香》

植物名稱：錦晃星——月兔耳

茶壺類型：泥繪四方抽角壺

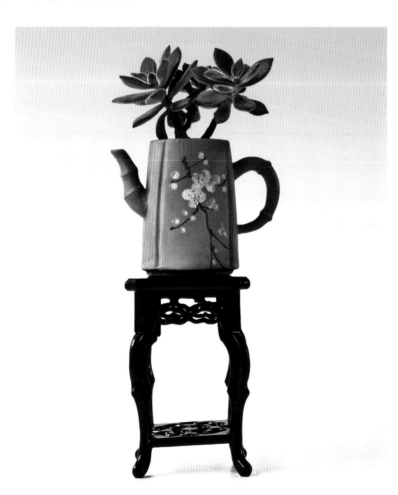

【賞析】

該作品不加修飾，兩三株月兔耳自然地向外生長，舒展其厚實而豐滿的葉片。其枝幹矮短而粗壯，葉片墨綠飽滿，片片向上，恰似初到世間的孩童般真實純粹、淳樸可愛，煥發著蓬勃的生機。將之栽於藤黃色古樸厚重的竹節壺中，配以色沉氣穩的四角几架，整體上便多出一份典雅之感。

在暗色背景的襯托下，壺上繪著的白梅外形清俊，分外顯眼，可謂是點睛之筆。墨綠的植株，清麗的白梅，彷彿統統化為壺中清茶，令人細品之下即有寒冬傲霜之意，隱隱中，似有暗香浮動，可聞琴錚之音。

這正是：忽如一夜清香發，散作乾坤萬里春。

2.《仰望》

植物名稱：金邊吊蘭

茶壺類型：福壽壺

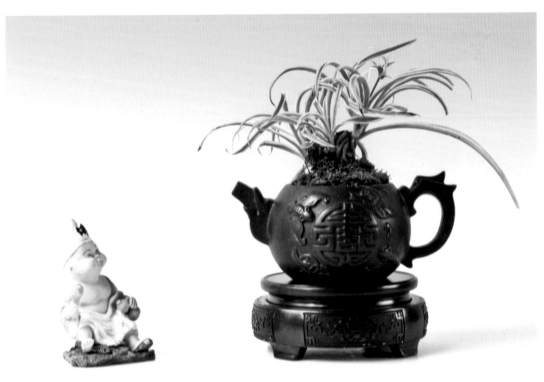

【賞析】

作者匠心獨運，將一簇野趣橫生的金邊吊蘭植於一座圓潤敦厚的茶壺當中。吊蘭造型渾然天成，疏密得當，狹長的葉片舒捲自如，毫無矯揉造作的痕跡；茶壺與底座風格一脈相承，精雕細琢，方正有矩。這強烈的反差對比愈加凸顯了吊蘭的酣暢肆意，帶出一種自由灑脫的人生態度來。

旁邊一個小彌勒佛正拿著酒葫蘆坐在矮石上，含笑仰視這株恣意張揚的吊蘭，彷彿正對酒當歌，淡看人生幾何，為整幅畫面增添了一分空寂遼遠的人生意境。

3.《遠古》

植物名稱：福祿桐、十二卷

茶壺類型：恐龍壺

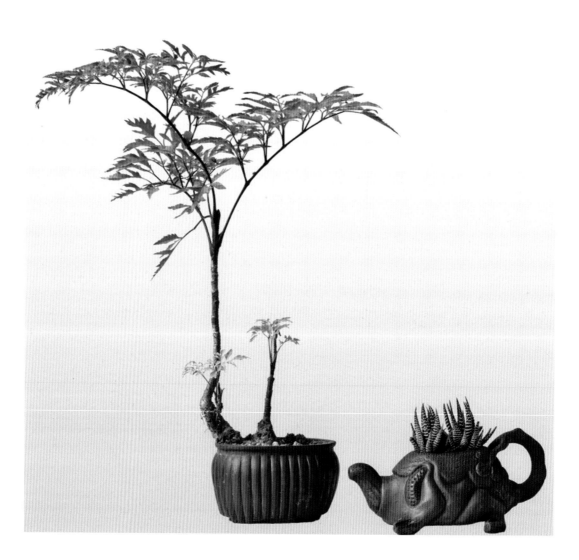

【賞析】

　　該作品由兩件微型盆景組成。右邊的茶壺盆景形似侏儸紀時期的劍龍，其壺嘴為龍首，把手為向上捲起的龍尾，壺身矮厚敦實，描有古樸的曲線，恰到好處地勾勒出龍身上結實的筋肉及正在行走的四肢，壺中生長著的兩株條紋十二卷精神飽滿，葉片尖銳朝上，正如劍龍所特有的巨大的骨質板。而左邊，一高一矮兩株福祿桐錯落地栽種在一個與茶壺同色的缽盆裏，枝葉勻停舒展。高的枝葉繁茂，飄逸風雅；矮的才剛抽出嫩葉，卻仍比右邊的劍龍要高出不少。

　　兩個盆景組合在一起，讓人彷彿看到一頭憨厚的劍龍在遍佈高大喬木的山谷中悠然覓食，一股遠古的氣息撲面而來。

4.《取經路上》
植物名稱：百鳥
茶壺類型：梅樹樁壺

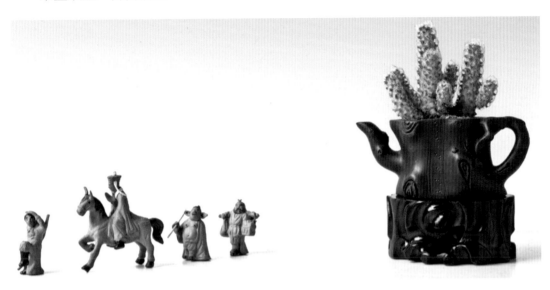

【賞析】

本作選用五六株長勢良好、高矮分支大小不一的百鳥錯落組合在一起，植於梅樁壺中。百鳥為多肉植物，翠綠色飽滿的球質上遍佈著短而軟的白刺，外形極似漫漫荒漠中的荊棘與仙人掌。梅樁壺表面零星地散佈著一些突起的年輪，仿若歷經滄桑的老樹樁，與下方同色的樹根底座相得益彰，透出一種歷史的久遠感。

這沙漠中難得一見的綠色和植物，配上西遊師徒四人遠行的擺件，令人想起再次踏上未知旅途之前，在沙漠綠洲中的一次短暫的停歇。

5.《江南春景》
植物名稱：四海波
茶壺類型：提壁壺

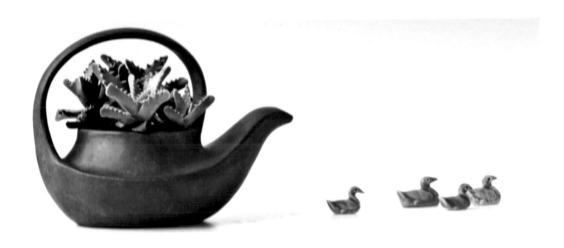

【賞析】

幾株茂盛的四海波密集地栽於提梁壺中，鋸齒狀的肥厚葉片向四周展開，彰顯著旺盛的生命力。提梁壺呈流線造型，簡單大方，弧形的提梁從四海波上方繞過，收於壺腰，再順勢延至壺嘴處。

曲線流暢明快，如同微漾的水波，寬容地將這一方綠色納於懷中，令人不禁聯想到湖中隨波漂蕩的水藻。配上四個大小不一、遠近適宜的鴨子配飾，一幅寧靜的江南春景呈現在眼前，真所謂「江南春早鴨先知」。

6.《相望》

植物名稱：米粒花
茶壺類型：東坡提梁壺

【賞析】

本作的觀賞點在於茶壺造型與其相配的擺件。將一簇長勢良好的米粒花植於一提梁壺中，壺身渾圓，呈杏紅色，上有題詩；提梁方正色沉，與壺嘴和底座同色調，在壺嘴一端有分叉，彷彿支架。

形似獸首的壺嘴，令茶壺看似負重的贔屭；支架略微傾斜，前低後高，彷彿這贔屭正前傾俯首，與右方的木椿上向左微仰的小狗視線相接，此般相望、相凝無言，給人以無限的想像空間。

7.《茗香》
植物名稱：觀音蓮
茶壺類型：玄武壺

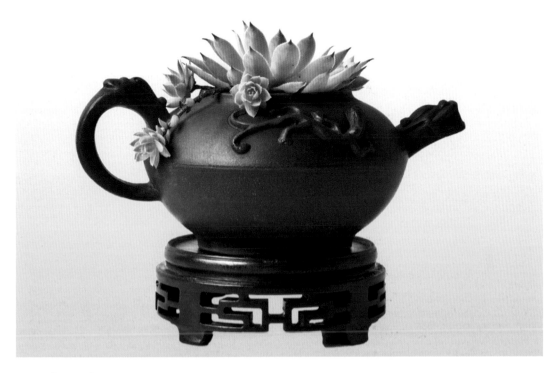

【賞析】
　　本作構圖精妙，在一把圓潤飽滿的黛青色茶壺中，一株長勢良好的觀音蓮如盛開的蓮花一般以端莊的姿態坐於壺口，彷彿壺蓋。

　　三支由葉叢下抽出的紅色莖探出壺口，前端連著的蓮座狀小葉叢嬌小玲瓏，瑩綠可愛，如同含苞待放的蓓蕾，長短不一地垂附在壺身上，彷彿是茶香透出壺蓋流瀉開來，氤氳在周圍空氣中。壺身上雕有一隻正扭頭向壺口探尋的小壁虎，似乎在找尋茶香的來源。

　　此盆景令人觀之即有口生甜津、齒頰芬芳之感，正如一壺甘冽清醇的好茶，使人神清氣爽。

8.《壺聖》
植物名稱：黑王子
茶壺類型：供春壺

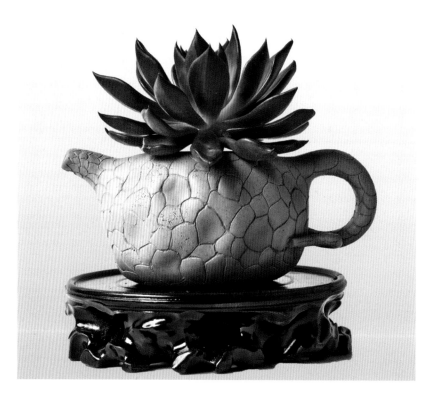

【賞析】

本作在茶壺與植物的選擇上頗費苦心。圖中供春壺呈土黃色，表面凹凸起伏，密佈著不規則的深刻紋路，就像是自然界中因乾涸裂皸而支離破碎的土地。

一株黑王子神采奕奕地立於其中，葉片重重疊疊，豐厚亮澤，在風化乾碎般的壺體的襯托下，顯得愈發有靈氣。

如此半枯半榮的強烈視覺衝擊亦頗具極致的美感，彷彿這植株周身的勃勃生機，盡採擷自茶壺的精華。

9.《劍舞芳華》

植物名稱：榕樹

茶壺類型：壽桃壺

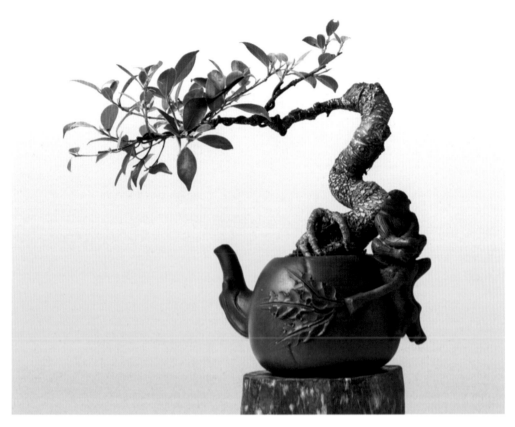

【賞析】

　　該作品如蛟龍出水，一株榕樹霸氣地從茶壺中破空而出。其主幹歷經三度曲折依然保持著向上的趨勢，極有韌性，彷彿積蓄壓抑著巨大的力量亟待爆發；發達而裸露的根繫牢牢抓抱著大地，蒼勁有力；主幹上樹皮皸裂嶙峋，無言地講述著經年的積澱與滄桑；主幹末端唯一被留下的枝幹順勢筆直地刺出，恰如武學高手回身時那恣意灑脫、酣暢淋漓的一劍封喉。

　　整株榕樹形態流暢自如，一氣呵成，將力與美完美地糅合到一起，足見創作者的功力。象形壺壺把似人形，壺身上雕刻葉片的走向恰好與樹枝相同，彷彿這人也想模仿榕樹的姿態，為盆景平添了一份趣味。

　　這正是：「劍舞蹁躚隨風起，夢落芳華有誰知」。

10.《比翼雙飛》

植物名稱：紫檀

茶壺類型：報春圖

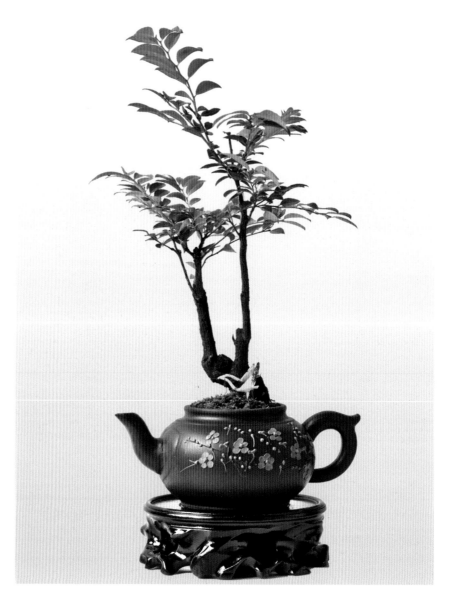

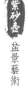

【賞析】

　　作者將一株挺秀高碩的紫檀植於一方端莊秀麗的朱紅色茶壺中。紫檀在近根處分為兩枝，均以沖天之勢豎直向上生長。兩枝幹一高一矮，一粗一細，在頂端分別長出向旁邊舒展的枝葉，就像高低錯落的兩對巨大的翅膀，令人想到這是兩隻鳥兒正自由地結伴翱翔在這廣闊的天地間。紫檀樹下，佇立著一對仙鶴，正交頸纏綿，正所謂「在天願作比翼鳥，在地願為連理枝」。此情此景，佐以壺面上的蠟梅爭春圖，和表面凹凸光亮、如同波光粼粼的水面般的底座，構成一幅美好的畫面。

11.《荷塘月色》
植物名稱：小仙女
茶壺類型：荷葉壺

【賞析】
　　在這個古銅色拙樸雅緻的象形壺中，立著一簇小仙女。植株分有八九個葉莖，自然地分散開來，落落大方。纖細而具有韌性的莖，支撐著頭頂碩大而修長碧綠的葉，葉片上，淺色的經絡絲絲分明，每一枝都芊芊直立，形如其名，飄逸而風流。
　　壺口雕有美麗的波浪形荷葉邊，配上零星散置的幾隻青蛙配飾，令人想起清風拂過的荷塘，蛙鳴聲聲的仲夏夜。

12.《揚帆》
植物名稱：博蘭
茶壺類型：雙龍扁壺

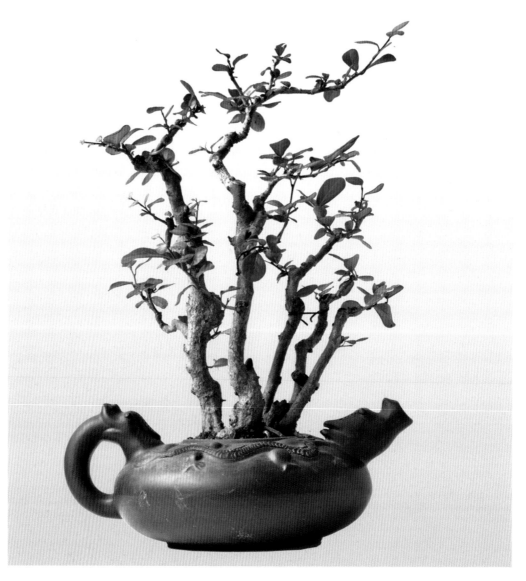

【賞析】

　　五株高矮大小不一的博蘭組合在一起，栽種在一個扁圓的象形壺中。壺嘴形似昂首嘯天的獸首，鬥志昂揚，壺把似捲曲的獸尾，整個茶壺如同吹響號角整裝待發的船。船上由左到右，博蘭主幹的高度漸次遞減，角度也逐漸有傾斜，枝幹都略微朝右上方有所延伸，如同船帆的骨架。

　　主幹上許多細而短小的枝杈雜亂地支著，大小方向各異的綠色葉片無規則地點綴在枝間，整體效果動感十足，令人彷彿看到一張大帆在烈風中飄揚，正所謂「乘風破浪會有時，直掛雲帆濟滄海」，一股豪邁之氣油然而生。

13.《草原牧歌》
植物名稱：博蘭
茶壺類型：腰線竹節壺

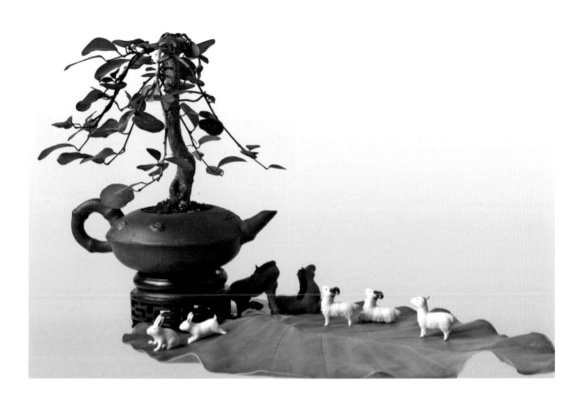

【賞析】
　　本作構圖巧妙，將茶壺盆景置於一片碩大碧綠的滴水觀音旁邊，配以數隻活潑可愛的小動物擺件，勾勒出一幅寧靜和諧的草原美景，令人倍感溫馨；古樸厚拙的几架與茶壺，像一座莊重的碑基，鎮守在廣袤豐美的草原盡頭；一株風骨清秀的博蘭高高地立於其上，主幹豎直，下部略彎曲，枝幹飄逸盡向四周散開，亭亭如華蓋，又如長髮飄飄身姿婀娜的仙子，目含慈悲俯視下界。
　　草原上，小動物們仰視著這棵大樹，彷彿在歌頌她的庇佑之恩。

14.《振翅欲飛》
植物名稱：黃楊
茶壺類型：十二生肖壺

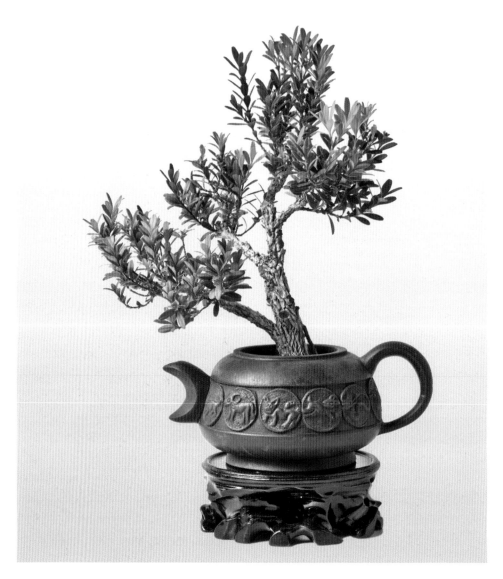

【賞析】
　　本作頗具動感效果。一棵枝葉繁茂的黃楊略微傾斜地立於一座十二生肖壺中，從樹形上看，這棵黃楊就像一隻昂首展翅、伺風而翔的鵬鳥。其左邊從樹根部斜出的一大枝幹為鳥首；冠部及右枝幹為向上揚起的羽翼；粗壯的樹幹微微左傾，正是鵬鳥重心前傾、借力起飛那一瞬間的姿態。黃楊主幹斑駁，枝條葉片的分佈自然而雜亂，卻又張揚而肆虐，且皆是向上方生長——彷彿鳥兒被狂風吹亂的羽毛，再亂也是霸道有力，給人一種激動喧囂的、山雨欲來風滿樓的興奮感。壺身上雕刻著十二生肖的圖案，彷彿在訴說為了這一飛沖天的時刻，已經等待了太久。

15.《玉羅春》
植物名稱：觀音蓮
茶壺類型：紫砂螺壺

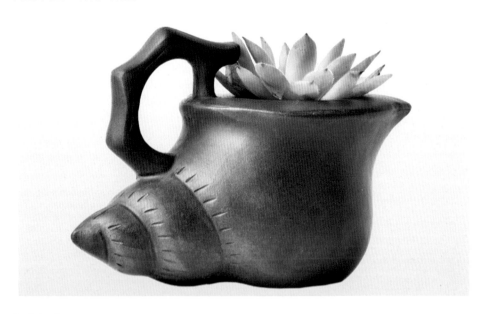

【賞析】

　　本作童話趣味濃厚，像一幅構圖簡單、線條明快的簡筆畫。一株觀音蓮靜靜地生長在一個通體　亮的紫砂螺壺中，嫩綠色的葉片如蓮花般均勻地舒展著向壺口綻出。既像是初生的生命，輕柔而小心翼翼地伸出觸手，試探著殼外的氣息；又像是被吹響的海螺，用一種清新的色彩和綻放的姿態，宣告著春天的來臨。

16.《圓滿》
植物名稱：圓葉萬年草
茶壺類型：吉祥如意壺

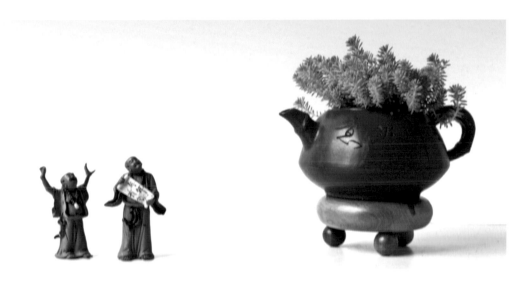

【賞析】

　　酒紅色的茶壺中，長出數枝鬱鬱蔥蔥的圓葉萬年草，密密匝匝的似乎要將壺口擠破，其葉片碧綠呈圓柱顆粒狀，小而飽滿，層層疊疊，彷彿結了滿枝的綠色稻穗，頗有穀粟滿倉、滿載而歸之意。壺身光潔亮澤，置於一頗有特色的原色木几架上，左邊立著兩個正笑得開懷的僧人，一人手中拉著上書「年年有餘」的條幅，彷彿正沉浸於年終豐收、辭舊迎新的喜悅中。圓形木几架由三顆瑩潤的小木珠墊起，看似不穩，與兩個僧人相配，卻讓人多出一份「圓」「滿」的禪意。

17.《劉海遺韻》

植物名稱：博蘭

茶壺類型：金蟾壺

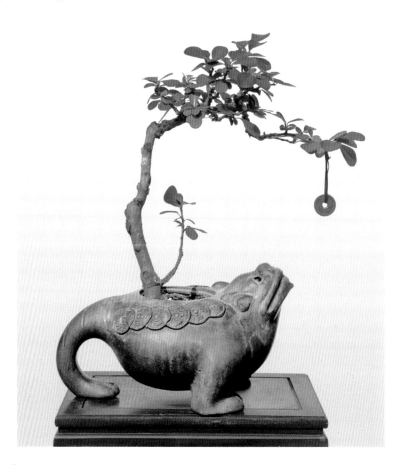

【賞析】

　　本作品構思獨特，其茶壺造型為一匍匐於地昂首凝視上方的三足金蟾，一株博蘭植於其中，主幹略微向右彎曲，形成一個優美的弧度。枝幹向右方鋪展延伸，葉片茂密如華蓋般覆於金蟾的頭頂，在枝幹末端用紅繩拴掛著一枚銅錢，恰與金蟾向上凝視的視線相交，彷彿這金蟾凝視的，正是這枚銅錢，又彷彿是這株博蘭頗具靈性，拿銅錢逗金蟾玩耍。由此，茶壺造型與盆景極為難得地融為一體，相映成趣。

18.《雙壽圖》
植物名稱：龍柏
茶壺類型：梅韻壺
石種：黃蠟石

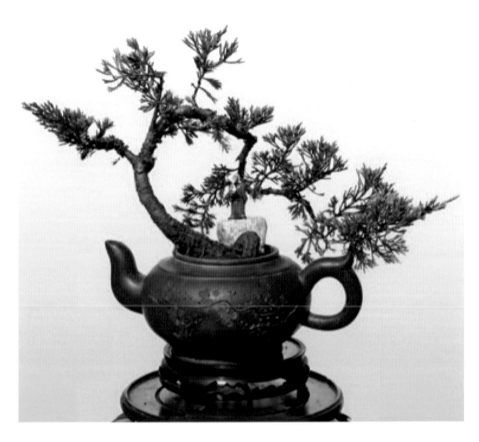

【賞析】

本作選用一株曲線流暢、風姿多變的龍柏，植於一方朱色、飽滿、澤潤的茶壺中。壺口置有一大塊黃蠟石，上立著一位身著道服鬚髮皆白的老者。龍柏粗壯的根莖破土而出，隨即盤旋而起，傲然騰空，柔軟堅韌卻又暗蓄力量，仿若姿態妖嬈的翻騰游龍。

其主幹走勢雄奇，環繞著壺口的一石一人彎成一道流暢的弧線，枝幹分佈高低錯落，點綴得疏密得當，針葉翠綠繁密，顯出勃勃生機。

柏樹本就有長壽之稱，在這老者的雍然氣度的襯托下，整個盆景顯得頗有幾分道骨仙風，故曰「雙壽圖」。

19.《虎踞龍盤》

植物名稱：黑松

茶壺類型：古拙虛扁壺

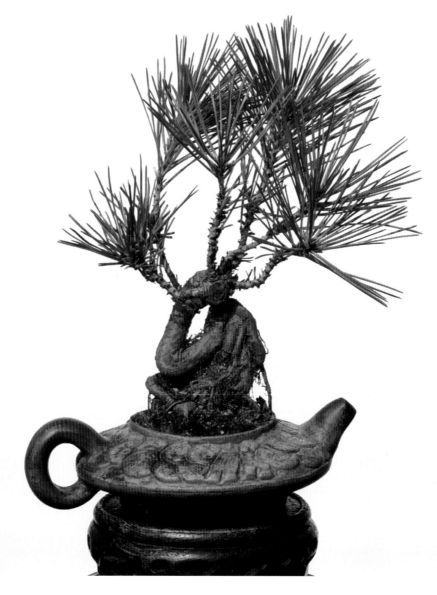

【賞析】

　　本作選取的黑松根部粗大且盤根錯節，植於一方古拙虛扁壺中。其主幹初向下生長，經過數度扭曲盤旋而上，蒼勁有力，形似巨蟒，故採用懸根露爪式，裸露的粗壯根鬚相互糾纏緊密交錯，牢牢地穿插著，紮根於茶壺內的土壤，呈霸占盤踞之勢。樹幹斑駁皺裂，根部散佈著碎石枯草，一些細小的根鬚依然枯萎，盡顯其滄桑之態。

　　主幹結頂處分出六枝方向各異、長短不一的枝幹，一簇簇碧綠的針葉如矛似盾，似攻還守，張牙舞爪地保護著腳下的一方領土。

20.《青松贊》
植物名稱：黑松
茶壺類型：描金墨壺

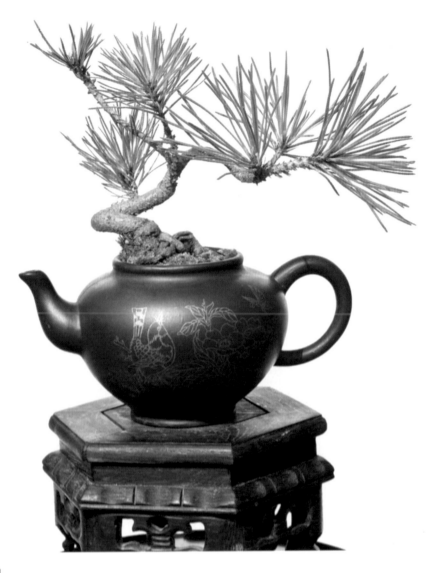

【賞析】

　　蜿蜒盤曲的線條，纖細婀娜的枝幹，翠色慾滴的針葉。這是一株幼小的黑松，其樹幹的表皮細膩，呈淡淡的嫩青色，在光照下泛著柔和的白光，彷彿雪化後的瑩潤，在有著黑亮光澤描金墨壺的襯托下，顯得尤為清麗脫俗、潔淨淡雅，令人讚歎：「要知松高潔，待到雪化時。」

　　黑松主幹柔韌盤曲如銀蛇，兩條枝幹如伸出手臂一般向左右兩方舒展開來，優雅端莊，而又儀態萬方。從作品柔美流暢的曲線，優雅迷人的造型，均衡完好的構圖，足見作者的功力。

七　紫砂壺盆景賞析

85

21.《冥思》

植物名稱：博蘭

茶壺類型：松椿壺

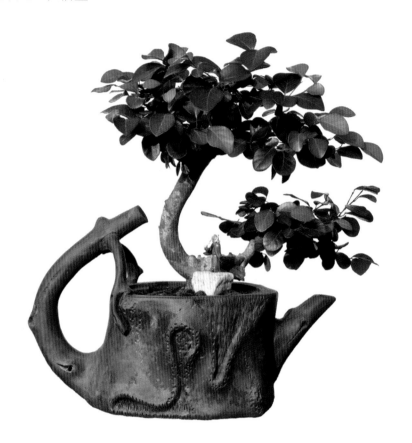

【賞析】

　　一個晴朗夏日的午後，陽光傾斜地灑下，卻透不過厚實濃密如墨綠色華蓋的樹冠。一位耄耋之年的老人立於樹蔭下，手執煙斗，微微仰首凝視著眼前的大樹，彷彿觸景生情，陷入遙遠的回憶；又彷彿只是在放空思緒，享受這和風微醺的悠然時光。這幅作品所展現出的意境值得一再細品。

　　生命中總會出現這樣一個靜謐的午後，可以讓人觸摸到時光的紋路，去緬懷，去珍惜，去獲取心靈上的安寧。

　　作品選用古樸笨拙的松椿壺和長勢茁壯的博蘭，看不出人工雕琢的痕跡，彰顯出一種返璞歸真的氣息。

22.《婀娜多姿》
植物：小葉女貞
茶壺類別：眾星拱月壺

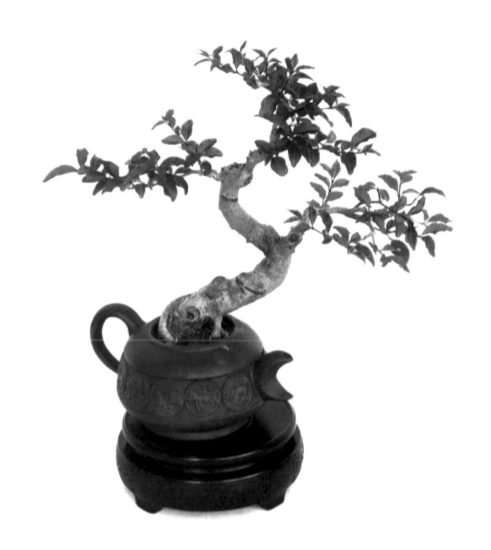

【賞析】

　　本作選取了一株姿態曼妙婆娑的小葉女貞植於一古樸的眾星拱月壺中，該小葉女貞從壺中扭轉旋騰而出，其根部右側有造型時留下的螺旋狀溝壑，主幹兩度迂迴曲折向上，與上方的分枝合在一起，組成一條流暢的「S」形曲線，如同蛇舞。

　　其枝葉繁茂，尤以右邊為重，與左側形成一疏一密、一濃一淡的對比，由於葉片生長方向不一，給人一種抖擻繚亂的感覺。整體看，恰如舞者在輕擺纖腰，平舒雙臂，在纏綿的歌聲中反覆地旋轉，輾轉經年。

23.《破殼出世》
植物名稱：小葉女貞
茶壺類型：點彩海棠壺

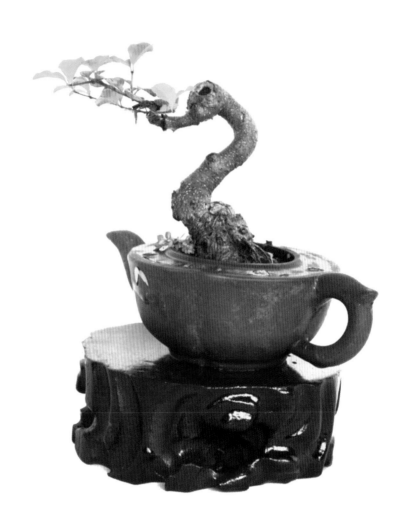

【賞析】

本作選取的小葉女貞樹幹酷似一隻剛出殼的小鴨子，稚嫩的鴨嘴，圓圓的鴨頭，彎著的鴨脖子，瘦小的身子，甚至懵懂的大眼睛，一應俱全，很是難得。

樹幹頂端有細小的枝幹分出，數片綠葉位於其上，乍一看，像是一隻剛破殼而出的、銜著樹枝的小鴨子蹲坐在茶壺裏，十分可愛。

令人想起那「乳鴨池塘水淺深，熟梅天氣半晴陰」的光景。

24.《舞之戀》
植物名稱：小葉女貞
茶壺類型：硃砂仿古壺

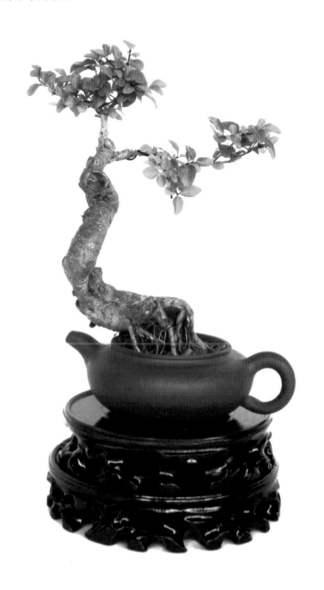

【賞析】
　　舞轉回紅袖，歌愁斂翠鈿，滿堂開照曜，分座儼嬋娟。一株小葉女貞裊娜地立於
一方朱色扁圓仿古壺中。其爪根裸露，攜破土而出之勢，筋骨分明，有力地抱抓住腳
下的土壤。主幹向左邊旁逸斜出，至壺嘴處陡然立起迂迴而上，風姿優雅綽約，似體
態婀娜的舞女。
　　此形此態，配上茶壺下方一亮的精雕几架，正如一位舞者在低回婉轉的樂聲中翩
翩起舞，轉身回袖間，驀然回首，只餘下繞樑餘音和一個凝固的身影。

25.《相約展翅》
植物名稱：博蘭、腎蕨
茶壺類型：聳肩壺
石種：藍風礪石

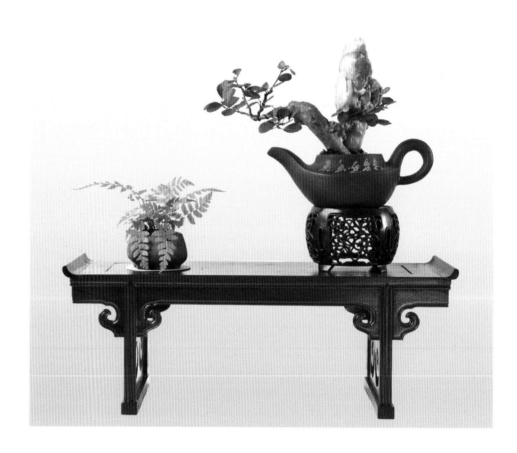

【賞析】
　　本作是一件組合盆景，左右盆景一高一矮，相互間如有呼應。
　　右邊高高的鏤空亮漆几架上，一株博蘭從朱色聳肩壺中倚石破土而出，主幹旁逸斜出，翩然飄向左方，並在頂端伸出細細的分枝，彷彿一種邀請的姿態；右邊的分枝橫向伸展，狀似親暱地環繞著其右邊的巨石，好似一種支撐和牽絆，亦平衡了整株博蘭的重心。
　　左邊的盆景放在淺淺的白碟裏，相對低矮，一株茂盛的腎蕨生長在其中，巨大的葉片微微向上翹著向四方舒展，似張開的翅膀，彷彿因心慕高處的風景而欣然接受了邀請，正躍然欲飛。

26.《晨練》
植物名稱：小葉女貞
茶壺類別：紫砂仿古壺
石種：魚鱗石

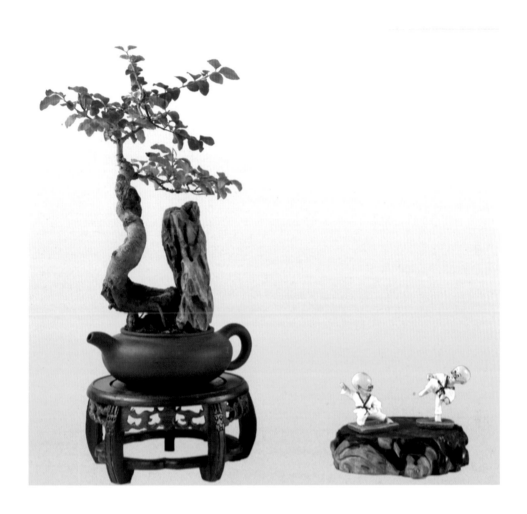

【賞析】
　　本作品選用一株樹椿粗壯卻又不失柔美的小葉女貞，將其植於一紫砂仿古壺中。壺口右側立著一長方形的嶙峋多孔洞的魚鱗石，小葉女貞從魚鱗石左邊破土而出，朝左方橫向生長至壺嘴，轉而向上，直上雲霄。

　　其樹皮光滑，曲線柔和，猶如優雅的舞姿；然而其主幹圓潤飽滿，轉折處委婉和緩，又彷彿在每一個關節處都有力量在暗蓄流動，只是按而不發。

　　左邊的石頭擂台上，兩人正切磋論武，整體看來，仿若這株小葉女貞在日復一日的觀摩過程中漸有靈性一般，在隱隱模仿著人們習武太極的動作。

27.《孔雀東南飛》
茶壺類型：陰刻仿古壺

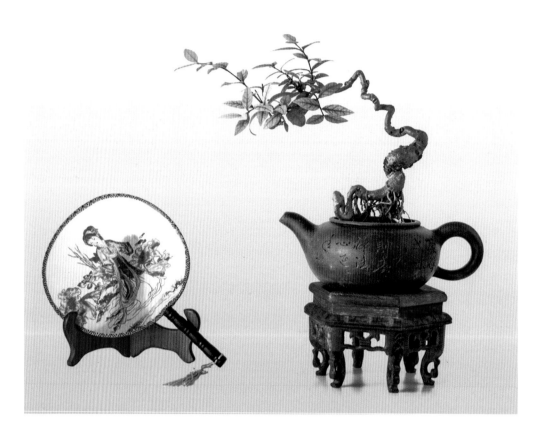

【賞析】

本作中的造型頗為難得。其根莖形狀奇特，中凹左翹，尾部如盤蛇般迂迴纏綿，鬚根多集中在根莖的一側，故作者因勢利導，採用懸根露爪式，展現其絲縷交錯的鏤空美。

由根部往上，主幹自右邊扭曲著向上發出，升至中段，走勢開始向左傾斜，由粗漸細，陡曲坎坷，數度起落，至梢處順勢向左邊生出茂盛的枝葉，整株形態彷彿是戀戀不捨回首的孔雀。樹皮潔淨光滑，全株無分叉枝幹，頗有一種逡巡嶙峋的奇異美感，很有觀賞價值。

配以陰刻仿古壺、拙樸的几架和左邊扇座上繪有古代仕女的圓扇，這種古香古色的組合，頗有「孔雀東南飛，五里一徘徊」的意境。

紫砂壺 盆景藝術

28.《有鳳來儀》
植物名稱：金彈子
茶壺類型：雙線紫砂壺

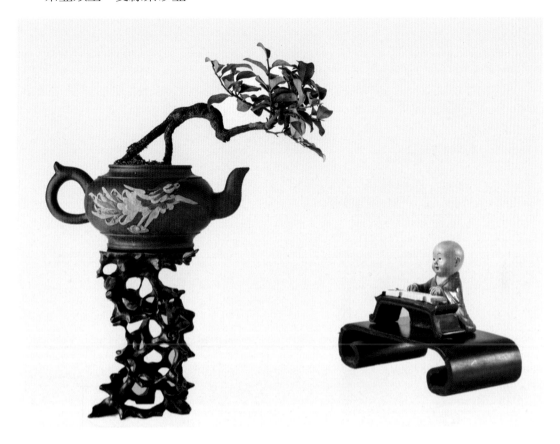

【賞析】

「簫韶九成，鳳凰來儀」——出自《尚書·益稷》，這幅作品正是據此典故而創作的。

右邊一低矮的案台上，一人端坐於古琴前，兩手放於琴絃上方，正在彈奏樂曲。左邊的金彈子從整體形態上看，彷彿一隻棲於壺上的鳳凰，端坐於高高的螺旋鏤空几架頂端，正俯下身子，靜聽著右方傳來的動聽樂聲；壺面上繪著一隻美麗的鳳凰，它昂首展翅，輕闔鳳目，神情沉醉，彷彿正隨著絲竹之聲翩翩起舞，正與盆景主題相應和。金彈子根部為連理枝造型，一根豎直，一根傾斜，與壺口組成了一個三角形，穩固了整個植株的重心。兩根合併為主幹後，向右彎成一個拱形，再轉而向前延伸，呈俯首引頸的姿態。

「崑山玉碎鳳凰叫，芙蓉泣露香蘭笑，十二門前融冷光，二十三絲動紫皇。」這便是音樂獨特的魅力。

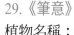

29.《筆意》

植物名稱：雀梅

茶壺類型：寒梅壺

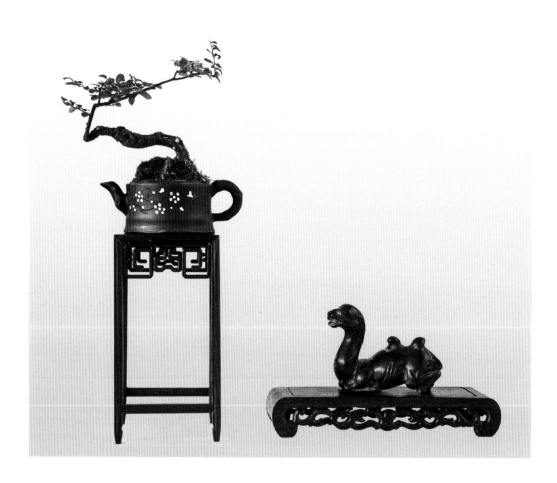

【賞析】

　　本作中的雀梅筋骨剛勁清癯，濃淡肥瘦得宜；葉片少許青黃，在分枝梢頭零散地點綴，捲攜些許料峭寒意；主幹走勢跌宕起伏，數度峰迴路轉，異相陡生，雖株小枝細卻頗有氣勢。

　　極致的造型，剛硬的線條，令人覺得這不是真實的盆景，而是紙上筆端的一幅二維畫作。配上右邊空蕩蕩的駱駝筆架，使整幅作品雅興更濃，彷彿這左邊的茶壺盆景，是有人抓起原本放在筆架上的毛筆即興揮毫而就的，其用筆老辣獨到，酣暢淋漓，劍走偏鋒，一氣呵成。

　　寒梅壺上白梅點點，令人眼前一亮，亦為整幅作品提色不少。

30.《游龍》
植物名稱：黑松
茶壺類型：堆雕紫砂壺

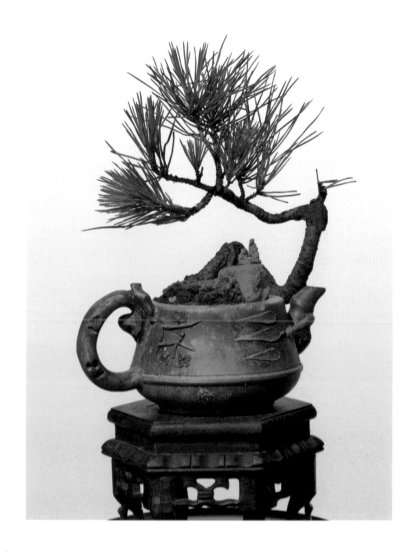

【賞析】

　　本作整體極具張力與動感。黑松根部粗壯虯曲，年年紮根於茶壺之中，穩如磐石；主幹在壺嘴處扶搖直上拔地而起，卻又在風頭頂端戛然而止，獨留餘味；其枝幹折中而後，刺破晴空，其上針葉繁茂崢嶸，神采斐然。樹幹整體如拉滿了弦的弓，蓄勢待發；如頂風破浪的船帆，挾裹著快意恩仇的豪情；又如雲中肆意翻滾遨遊的巨龍，曲線蒼勁，率性灑脫，韌勁十足。

　　茶壺色澤斑駁古舊似已歷經滄桑，壺身上黑紅色圖案類似遠古圖騰，深奧而神祕，配上方正厚重的几架，更添其風霜感。

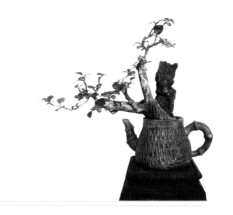

八 紫砂壺盆景欣賞

（一）紫砂壺盆景賞析

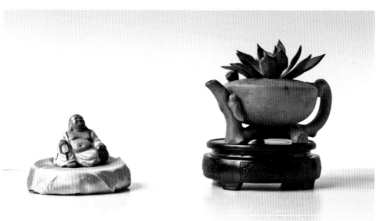

景名：大肚能容物　植物：黑王子　茶壺類別：蓮蓬壺

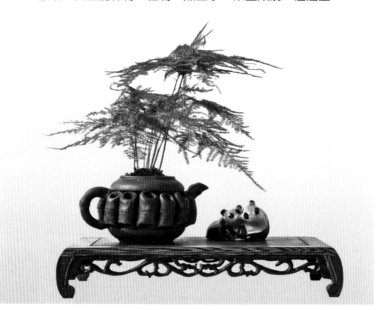

景名：胸有成竹　植物：文竹　茶壺類別：竹段壺

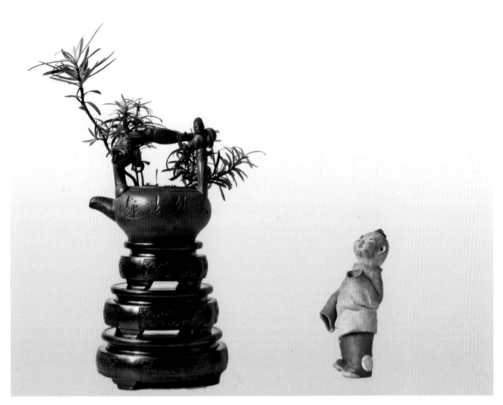

景名：天籟之音　植物：羅漢松　茶壺類別：侍女提梁壺

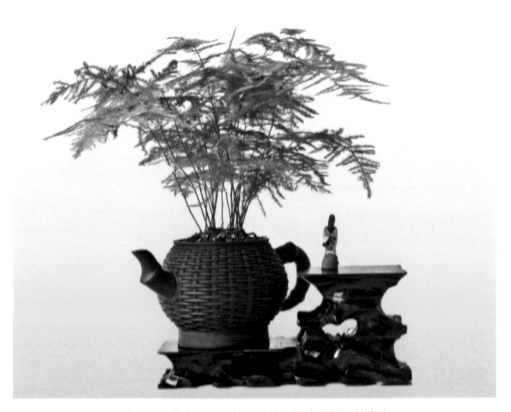

景名：高風亮節　植物：文竹　茶壺類別：筋囊壺

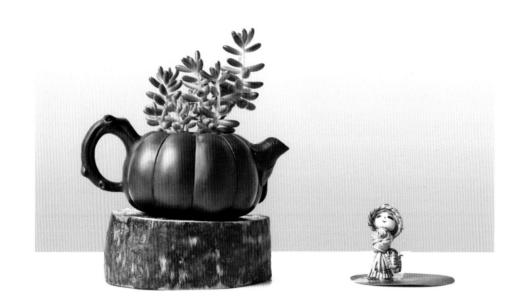

景名：一片冰心在玉壺　植物：虹之玉　茶壺類別：瓜棱壺

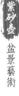
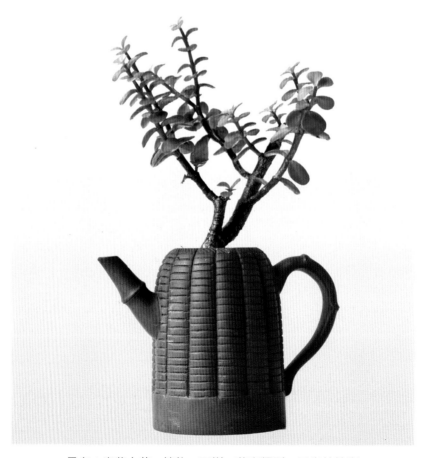

景名：米葉之花　植物：玉樹　茶壺類別：玉米竹節壺

景名：福到了　植物：錦晃星　茶壺類別：五福臨門

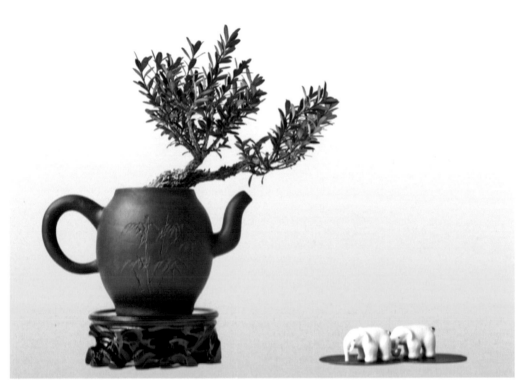

景名：氣象萬千　植物：黃楊　茶壺類別：宮燈壺

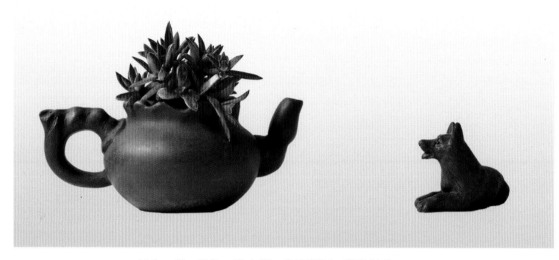

景名：疑　植物：秋火祭　茶壺類別：藕段鼓壺

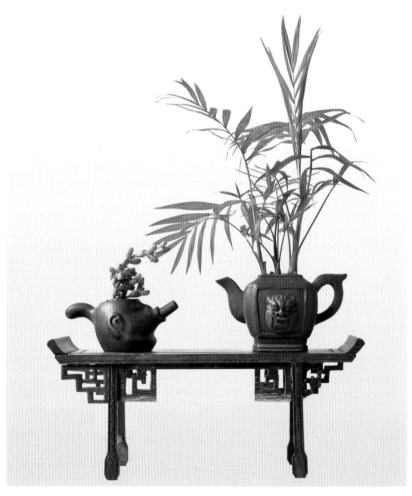

景名：鼓吹　植物：碧玉蓮、袖珍椰子　茶壺類別：虎威壺

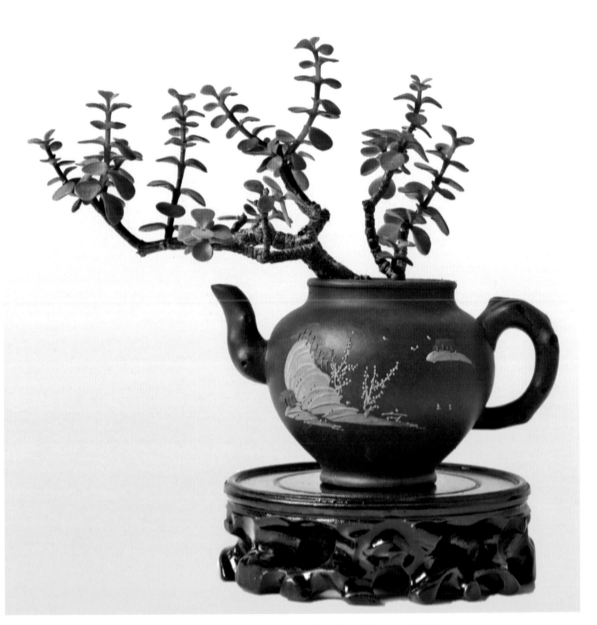

景名：江南春早　植物：玉樹　茶壺類別：泥繪梅段壺

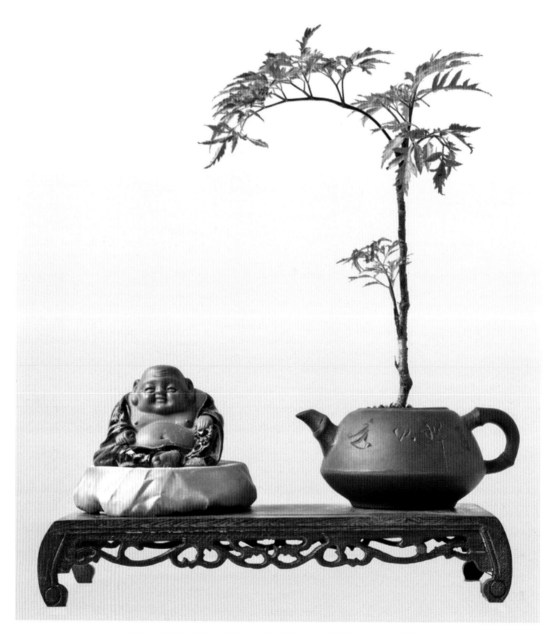

景名：寬容是福　植物：福壽桐　茶壺類別：吉祥竹節壺

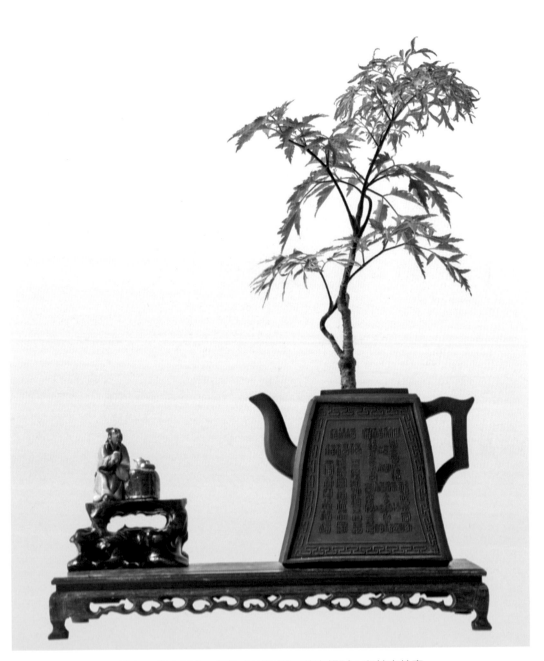

景名：茶山御史　植物：福壽桐　茶壺類別：印紋方鐘壺

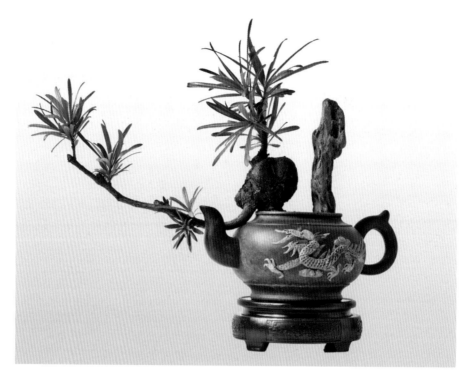

景名：羅漢壺　植物：羅漢松　茶壺類別：堆雕龍紋圖壺

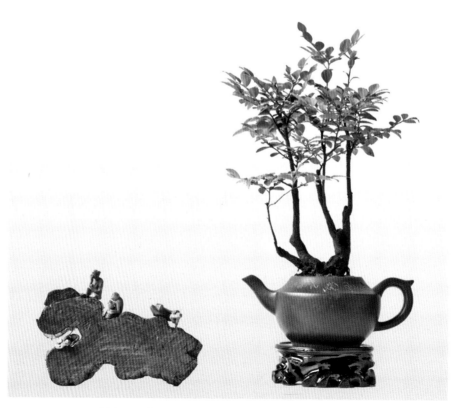

景名：五指山　植物：紫檀　茶壺類別：聳肩壺

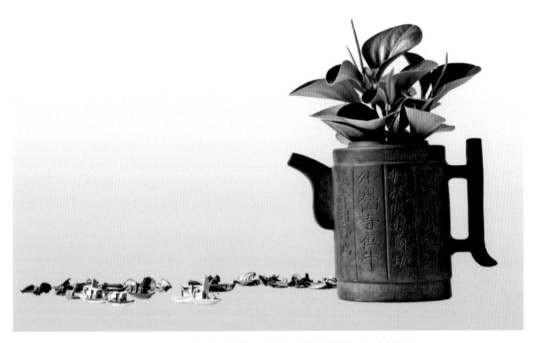

景名：一江春水　植物：碧玉　茶壺類別：高直桶壺

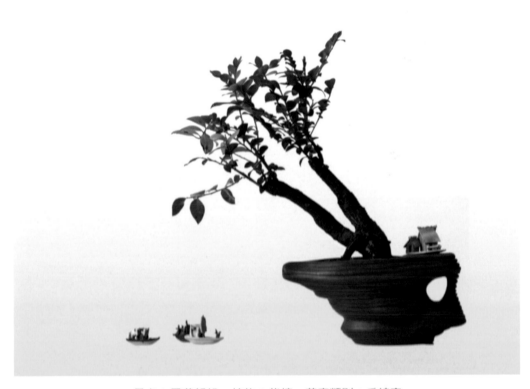

景名：風蕭歸帆　植物：紫檀　茶壺類別：千線壺

景名：談古論今　植物：榕樹　茶壺類別：西施壺

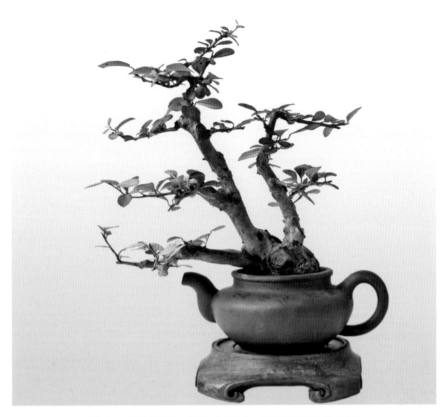

景名：春到人間　植物：博蘭　茶壺類別：仿古壺

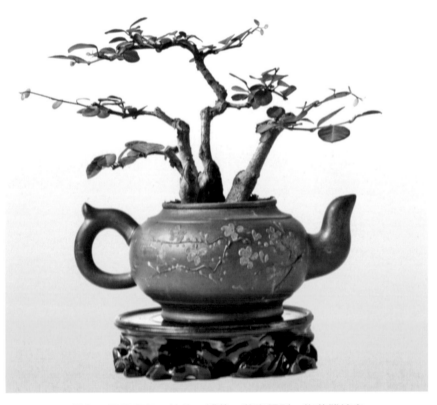

景名：玉壺春色　植物：博蘭　茶壺類別：梅花雙線壺

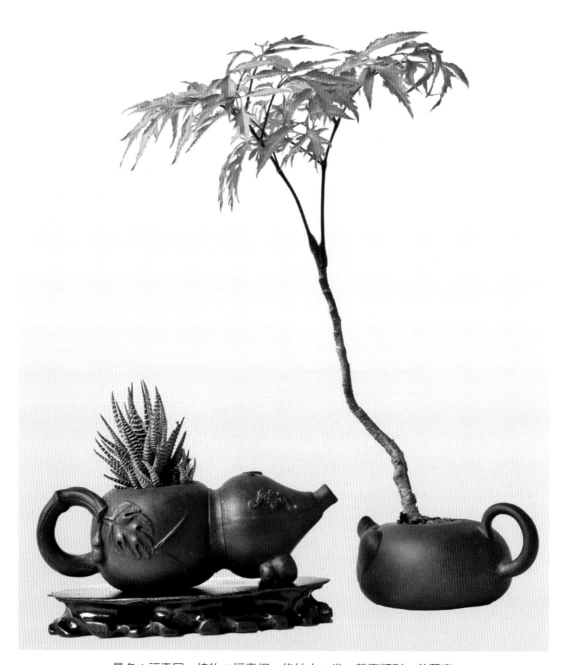

景名：福壽同　植物：福壽桐、條紋十二卷　茶壺類別：葫蘆壺

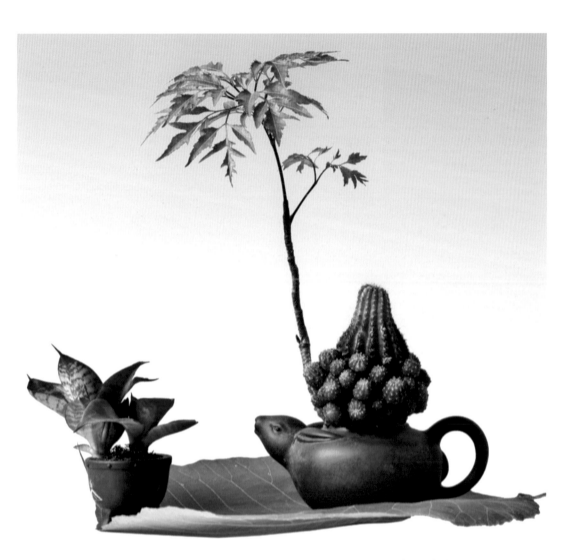

景名：越冬　植物：福壽桐、多肉類植物　茶壺類別：玉兔壺

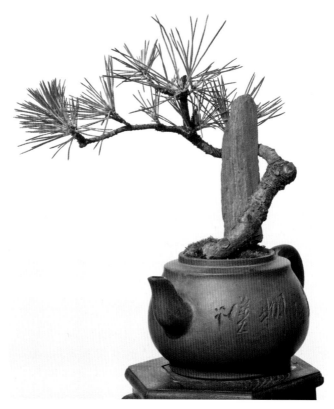

景名：指點江山　植物：黑松　茶壺類別：平肩壺

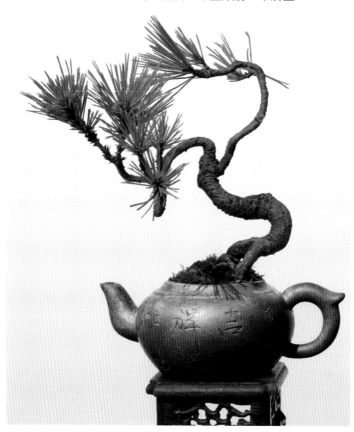

景名：松風勁　植物：黑松　茶壺類別：鼓腹壺

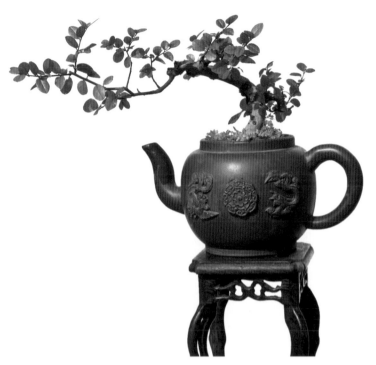

景名：天外玉龍　植物：雀梅　茶壺類別：龍鳳呈祥

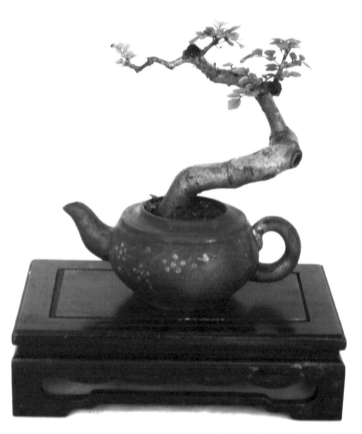

景名：峰迴路轉　植物：對節白蠟　茶壺類別：紫砂寒香壺

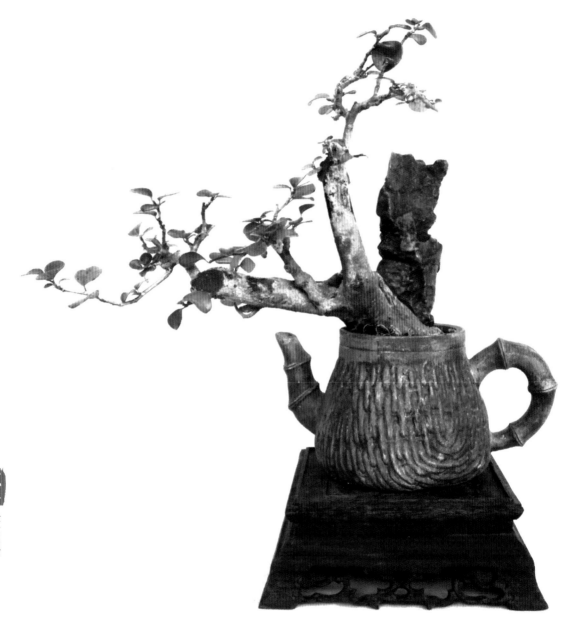

景名：古拙　植物：博蘭　茶壺類別：竹段　壺石種：風礪石

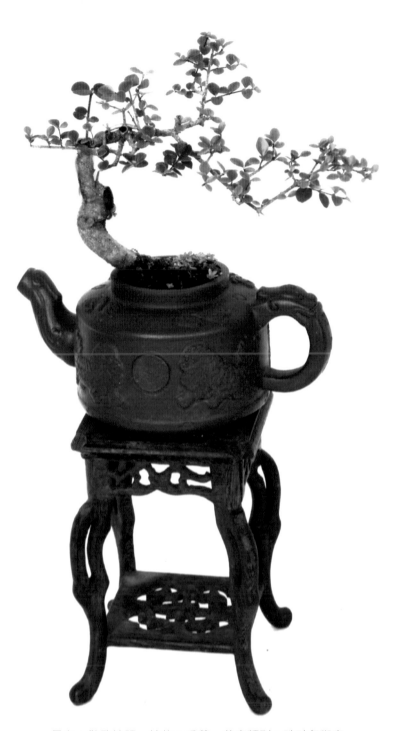

景名：歡歌笑語　植物：香蘭　茶壺類別：硃砂舞獅壺

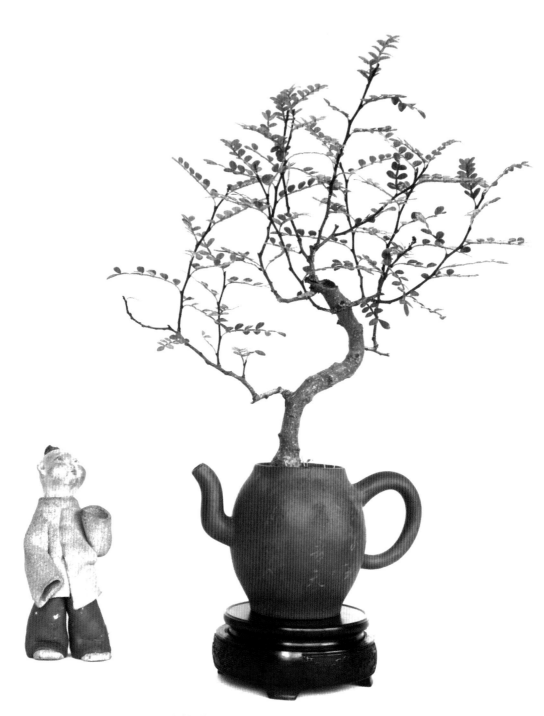

景名：火樹銀花　植物：胡椒木　茶壺類別：美人肩壺

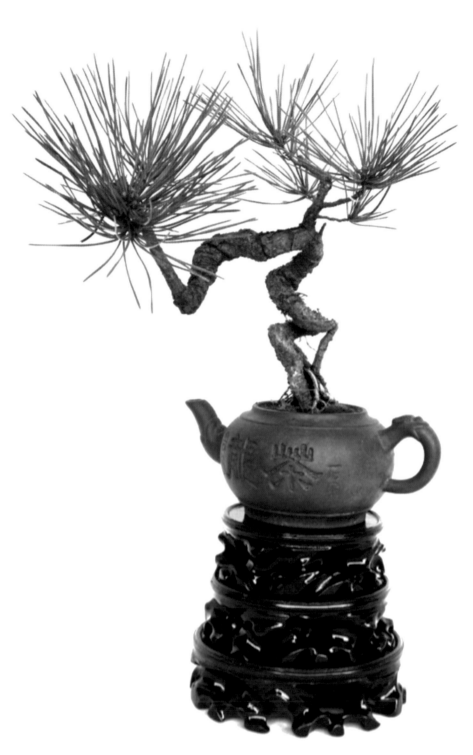

景名：金蛇狂舞　植物：黑松　茶壺類別：墨龍壺

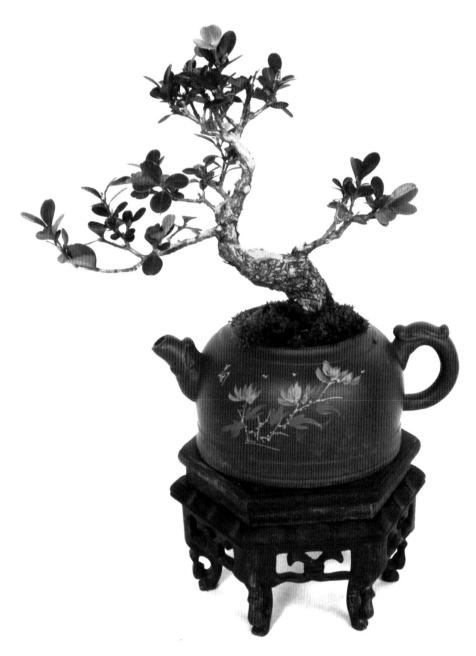

景名：錦衣玉食　植物：黃楊　茶壺類別：點彩祥龍壺

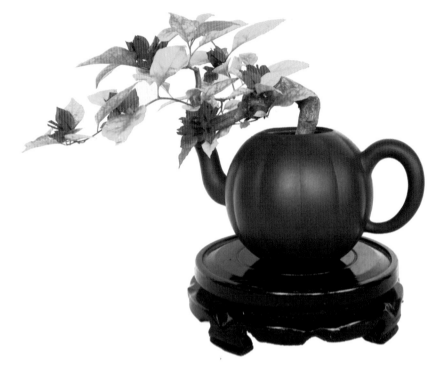

景名：南國春早　植物：三角　梅茶壺類別：瓜稜壺

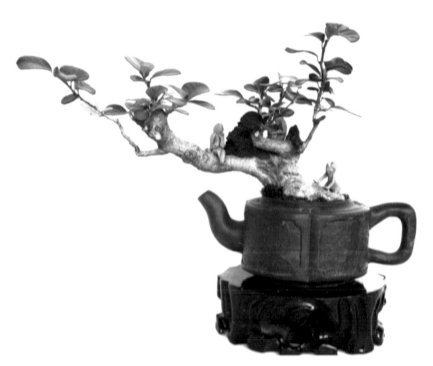

景名：鬧新春　植物：博蘭　茶壺類別：雲肩窗花壺

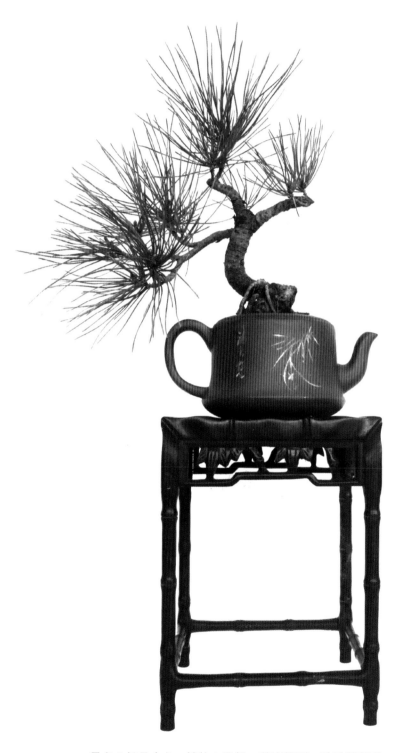

景名：松骨文心　植物：黑松　茶壺類別：硃砂蘭花壺

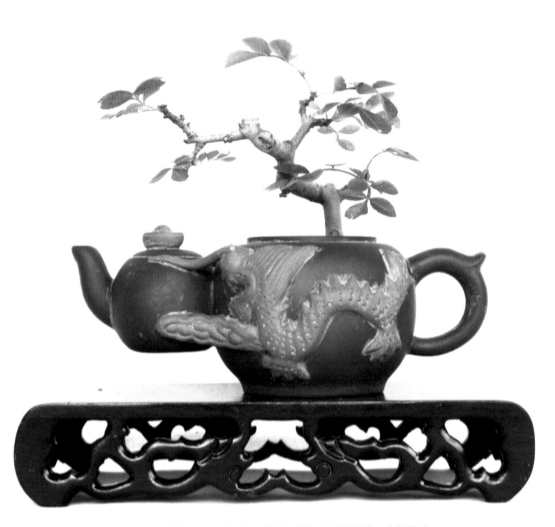

景名：萬象更新　植物：對節白蠟　茶壺類別：金龍抱壺

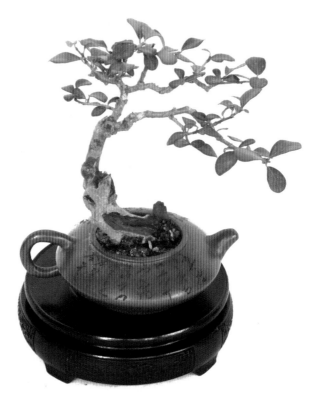

景名：無題　植物：博蘭　茶壺類別：硃砂虛扁壺

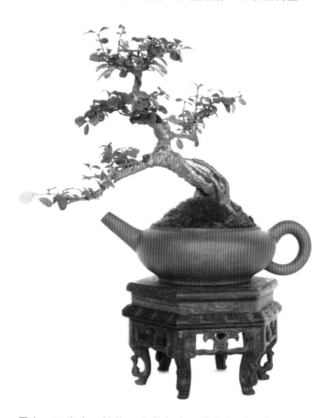

景名：玉堂春　植物：米葉冬青　茶壺類別：直口鼓壺

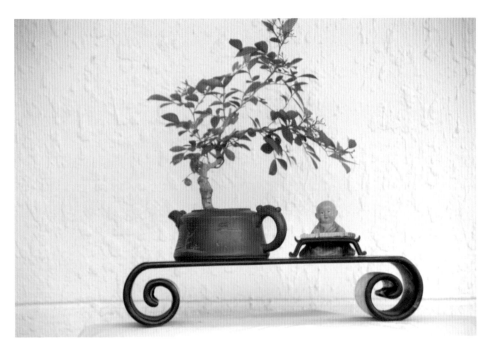

景名：彈琴復長嘯　植物：九里香　茶壺類別：行龍凹壁壺

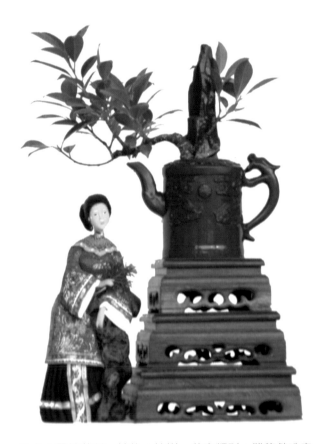

景名：風情萬種　植物：榕樹　茶壺類別：雙龍戲珠壺

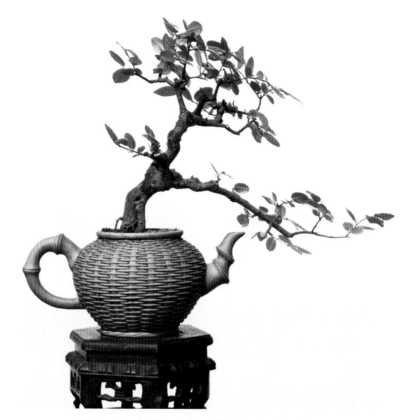

景名：飄　植物：雀梅　茶壺類別：段泥筋囊壺

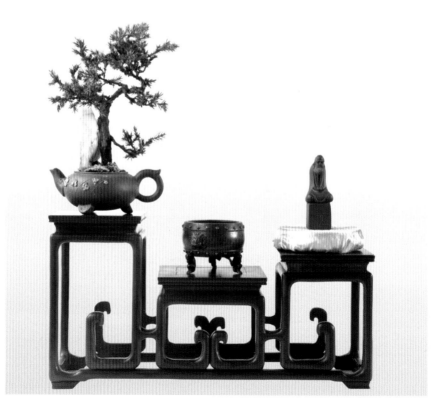

　景名：古柏傳神　植物：文武柏　茶壺類別：三足梅香壺石種：黃玉石

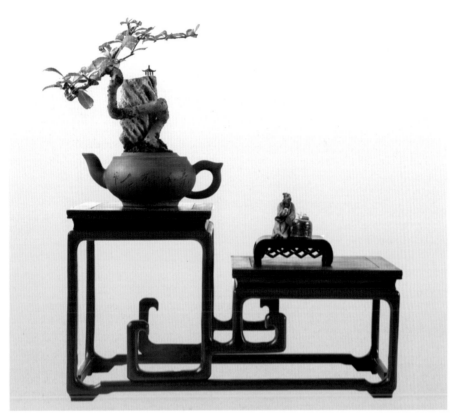

景名：茶亦醉人　植物：福建茶　茶壺類別：紫砂　壺石種：錦鱗石

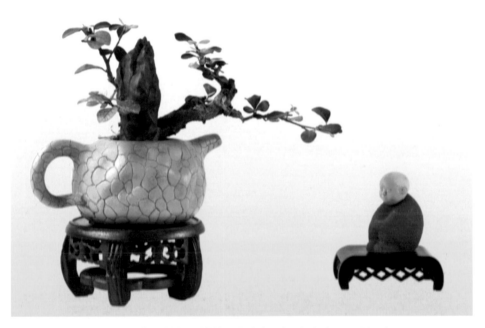

景名：紫袍玉帶　植物：博蘭　茶壺類別：供春壺　石種：紅玉石

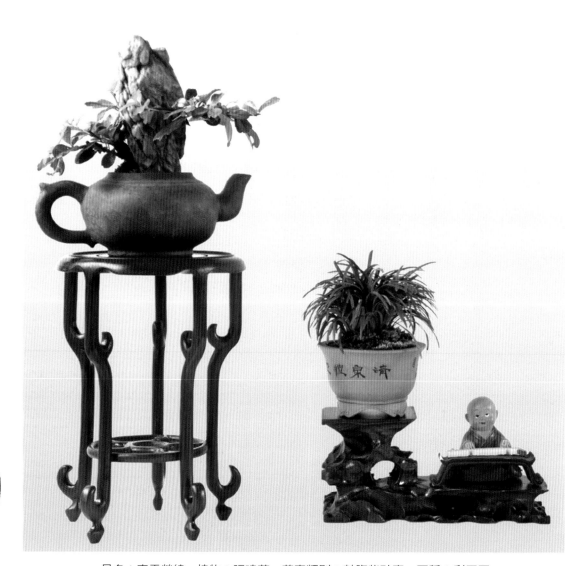

景名：青雲縈繞　植物：福建茶　茶壺類別：鼓腹紫砂壺　石種：彩玉石

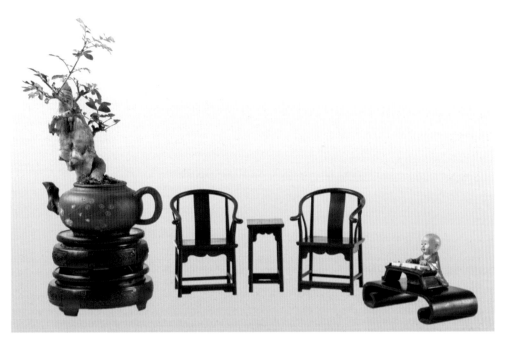

景名：旋律　植物：對節白蠟　茶壺類別：點彩暗香壺　石種：風礪石

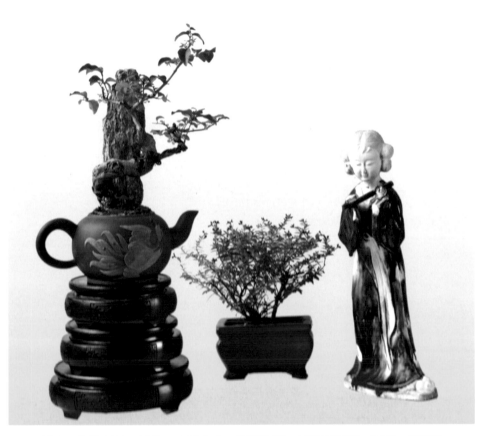

景名：輕歌曼舞　植物：小葉女貞　茶壺類別：堆雕鳳凰壺　石種：錦鱗石

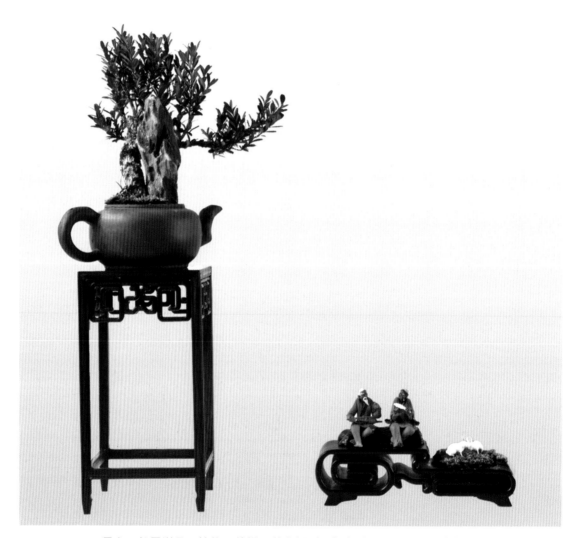

景名：仙風道骨　植物：黃楊　茶壺類別：松段仿古壺　石種：魚鱗石

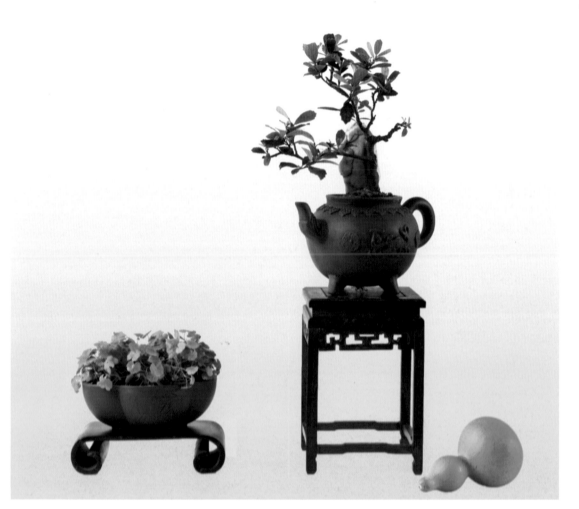

景名：金玉滿堂　植物：蚊母　茶壺類別：花肩龍紋壺　石種：白玉石

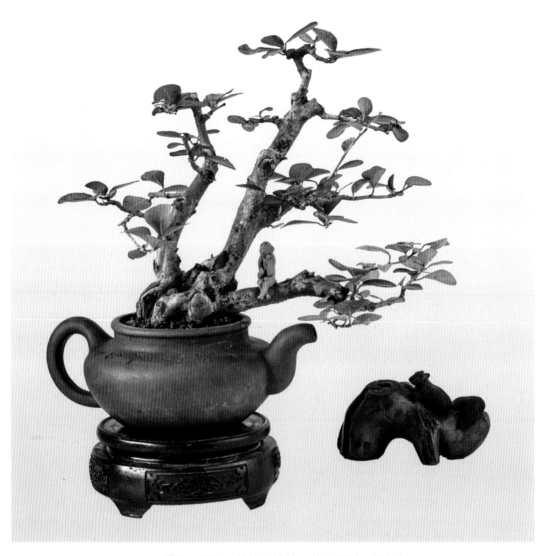

景名：野趣　植物：博蘭　茶壺類別：仿古壺

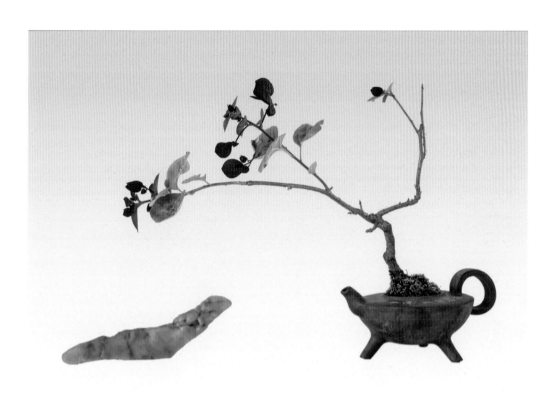

景名：對語　植物：三角梅　茶壺類別：三足平肩壺

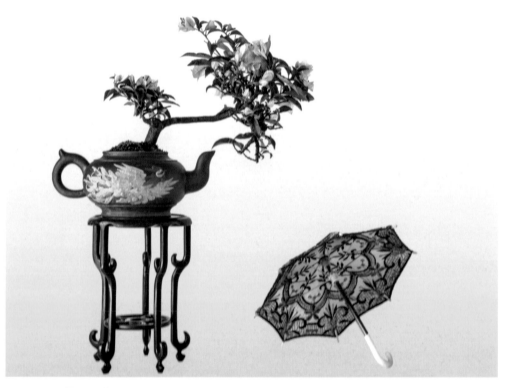

景名：花開富貴　植物：三角梅（白花軟枝）　茶壺類別：雙線紫砂壺

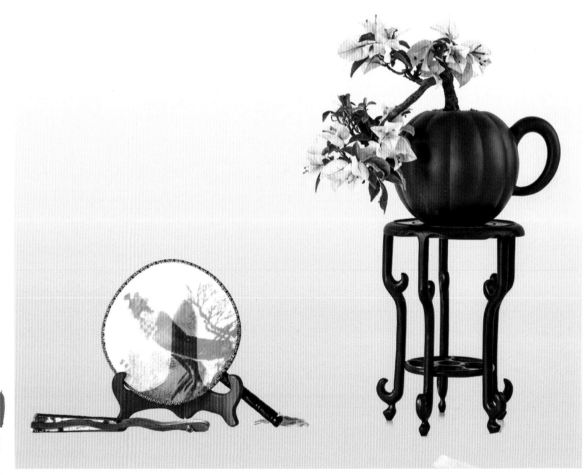

景名：玉樹流光照後庭　植物：三角梅（白花軟枝）　茶壺類別：瓜棱壺

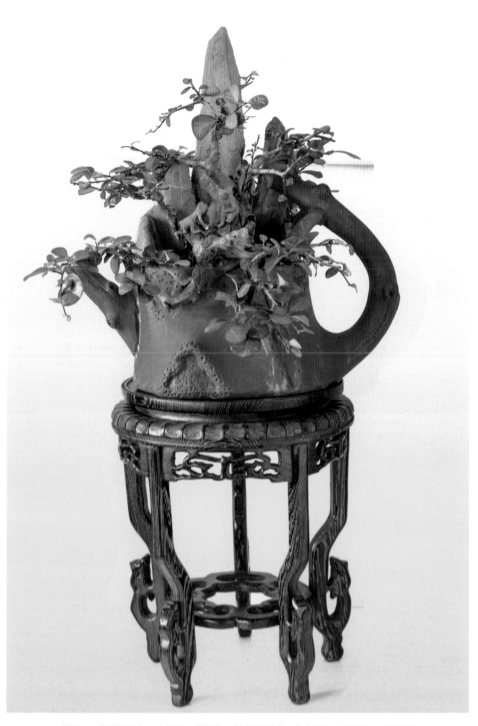

景名：傲雪迎春　植物：博蘭　茶壺類別：梅椿壺　石種：千層石

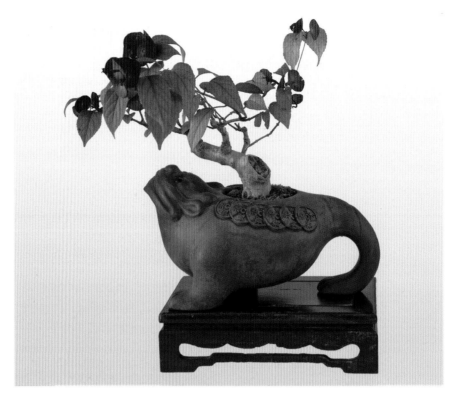

景名：想吃天鵝肉　植物：冬紅　茶壺類別：金蟾壺

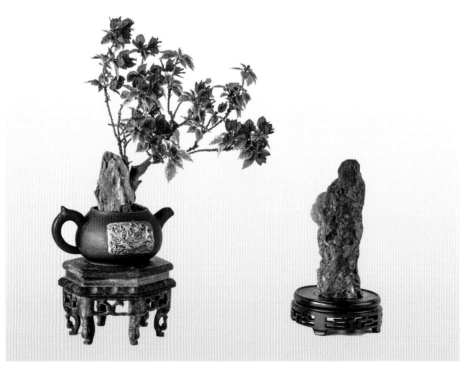

景名：拜石圖　植物：三角梅（金斑密葉紫花）　茶壺類別：供壺　石種：魚鱗石

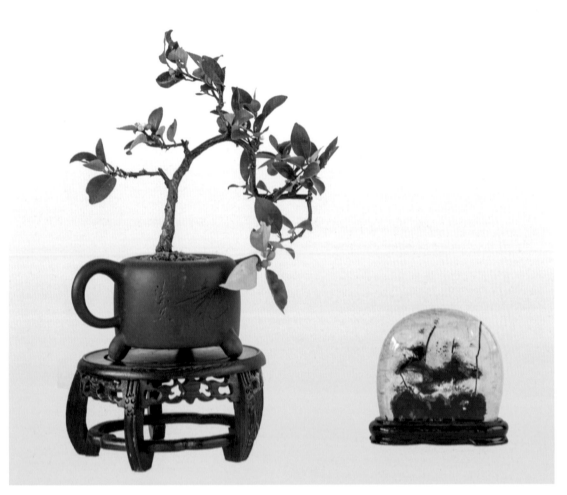

景名：春華秋實　植物：金豆　茶壺類別：三足壺

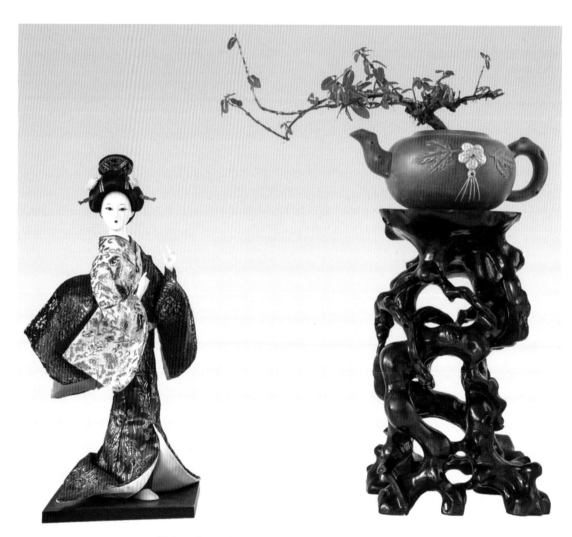

景名：秋思　植物：金心扶芳藤　茶壺類別：花壺

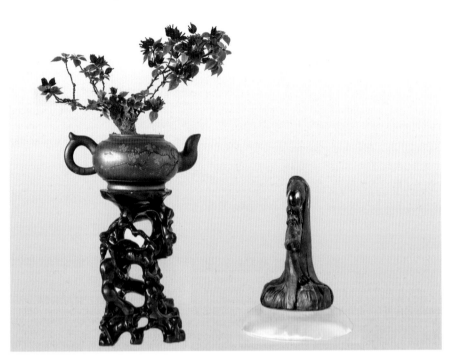

景名：禪　植物：三角梅（密葉紫花）　茶壺類別：梅韻壺

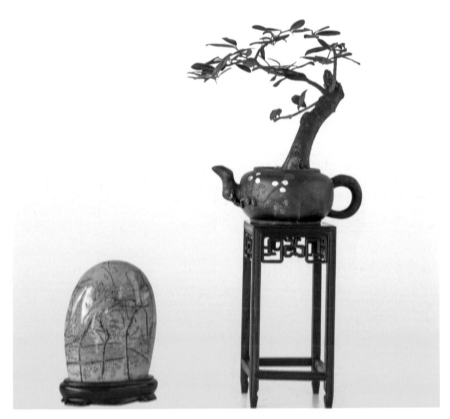

景名：隨意　植物：山橘　茶壺類別：點彩硃砂壺

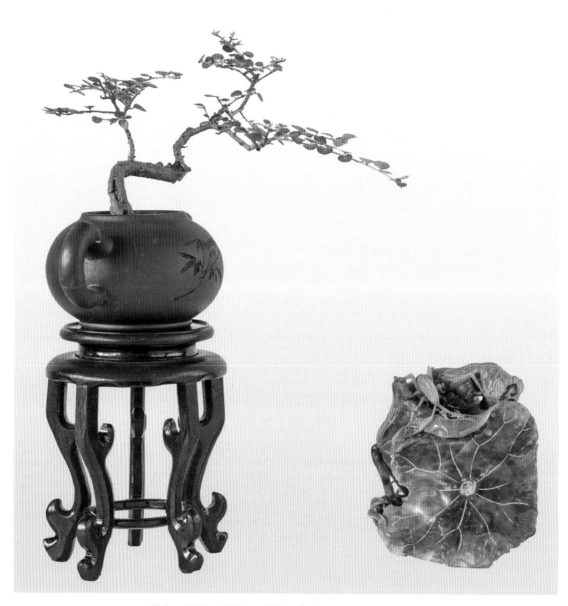

景名：情趣　植物：香蘭　茶壺類別：竹節仿古壺

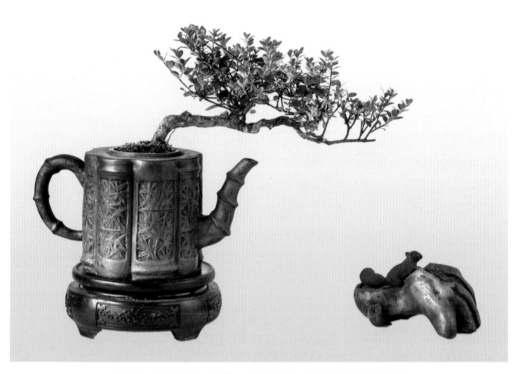

景名：悠然自得　植物：小葉赤楠　茶壺類別：竹簡壺

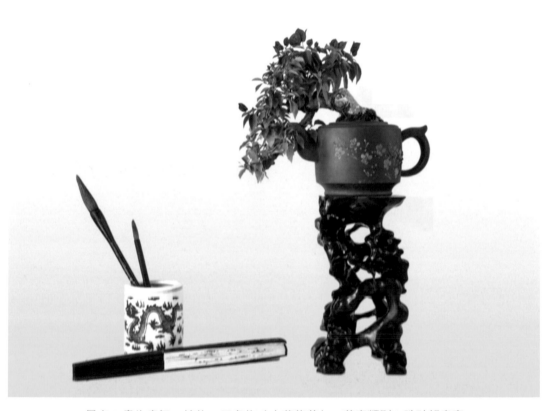

景名：書生意氣　植物：三角梅（小葉紫花）　茶壺類別：硃砂報春壺

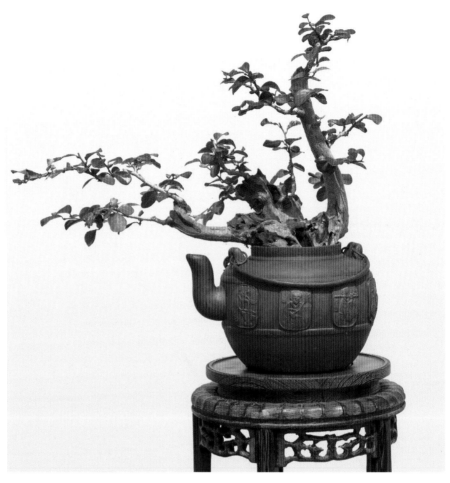

景名：紫韻清流　植物：博蘭　茶壺類別：雙線軟提梁壺

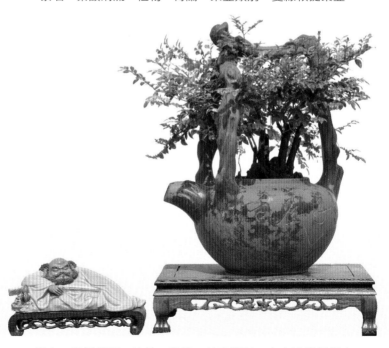

　景名：香浮雀舌　植物：紫檀　茶壺類別：大東坡樹提梁壺

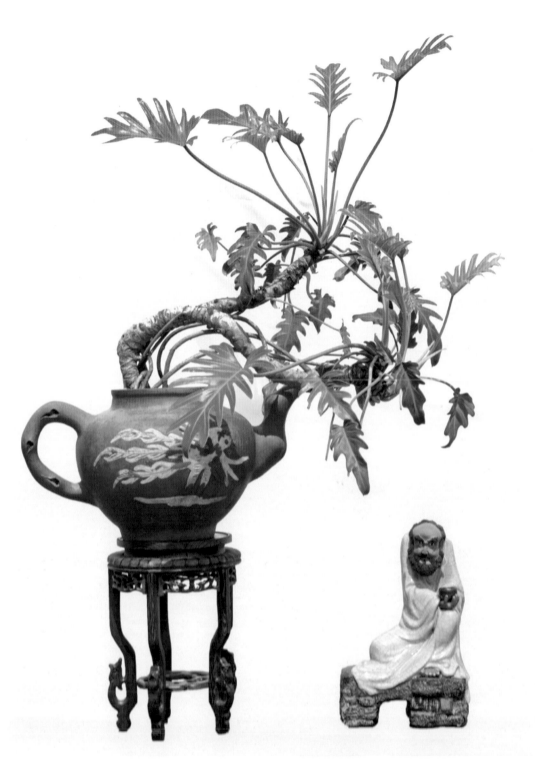

景名：春羽騰空　植物：春羽　茶壺類別：椿把來鳳壺

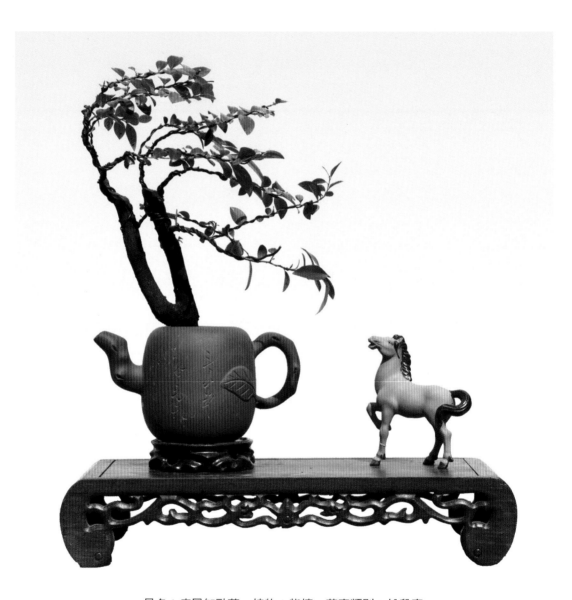

景名：疾風知勁草　植物：紫檀　茶壺類別：松段壺

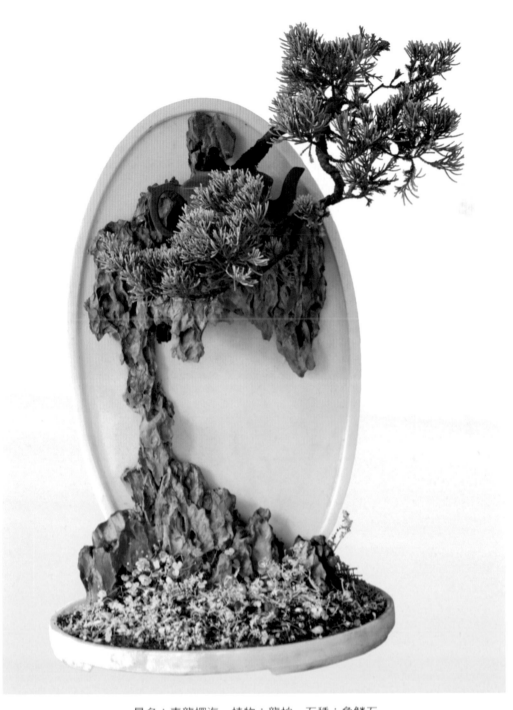

景名：青龍探海　植物：龍柏　石種：魚鱗石

（二）觀賞石與紫砂壺盆景

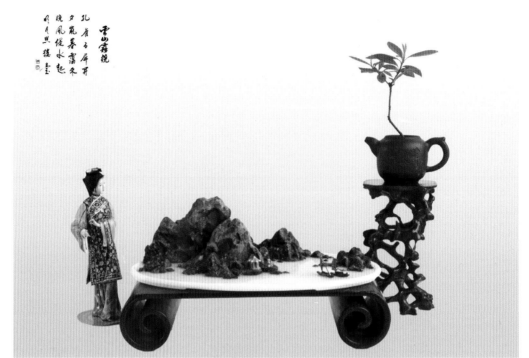

雲山霧繞

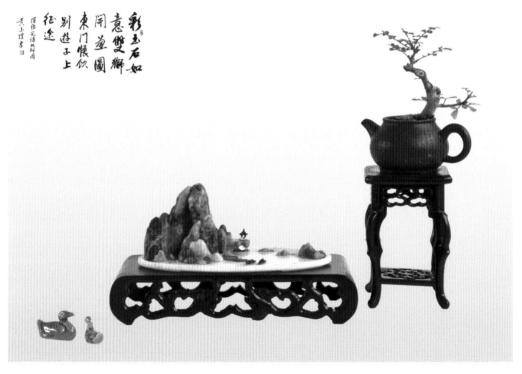

雙獅圖

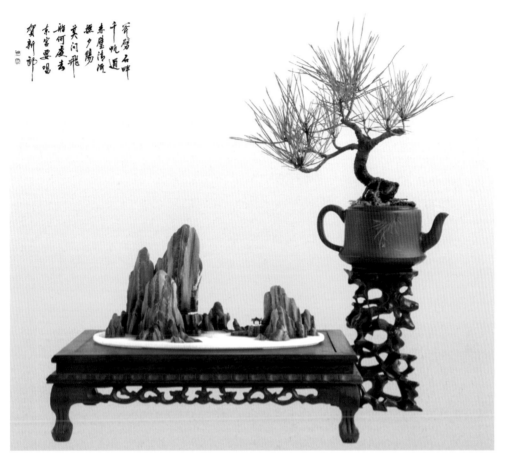

貨礪石畔
千帆過
赤壁清流
振夕陽
吳門飛
船何處去
東宮要唱
賀新郎

江山多嬌

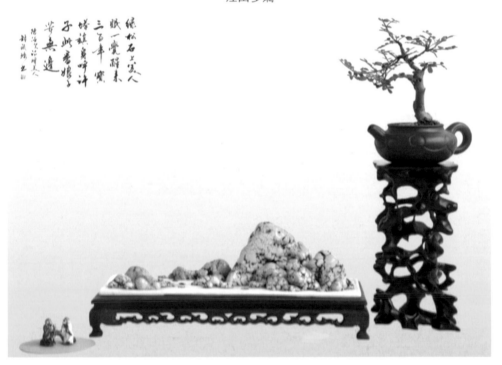

綠松石美人
眠一覺醒來
三百年寬
塔鎮身畔許
子孫香煙
萬無邊

睡美人

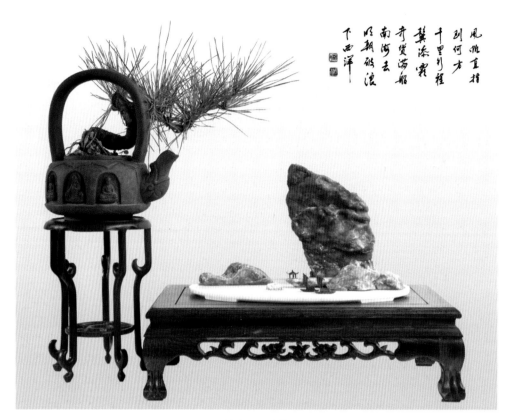

風帆重掛
到何方
千里引程
冀添實
奇貨滿船
南海去
明朝破浪
下西洋
下西洋

鄭和下西洋

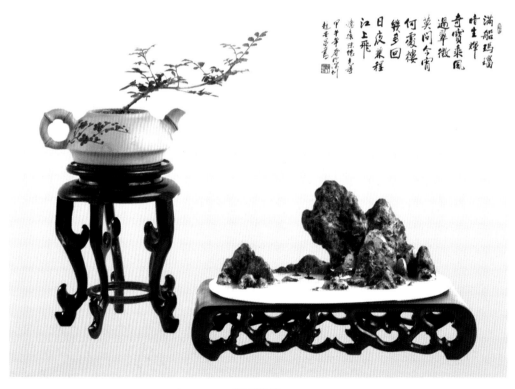

滿船瑪瑙
晶生輝
奇寶乘風
過翠微
莫問今宵
何處樓
幾多回
日夜兼程
江上飛
懷珠抱德為寺
甲午年春於宋山
趙喜榮寫

144　　　　　　　　　　翠嶺碧峰

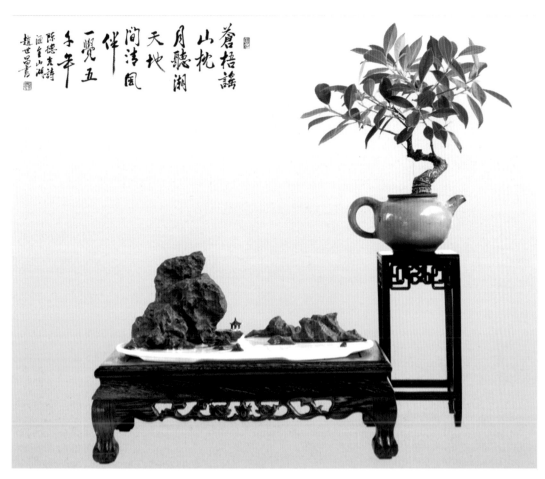

蒼梧謠

山枕
月聽湖
天地
間清風
伴
一覽五
千年
陳德光詩
遊金山湖
趙世昌書

灑金山湖

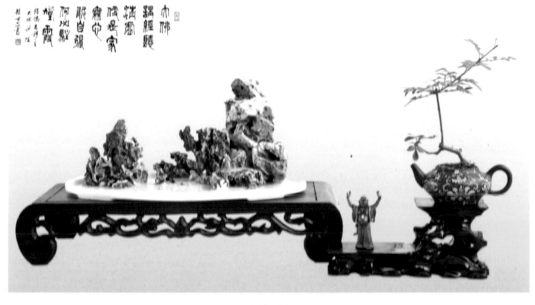

木佛
誦經題
諸風
儒墨家
纏中
眼自强
阿彌陀
曇霞
陳德光詩
大佛講經
趙世昌書

大佛講經

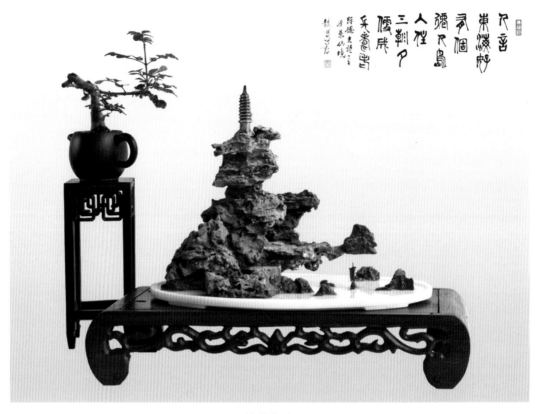

蓬萊仙境

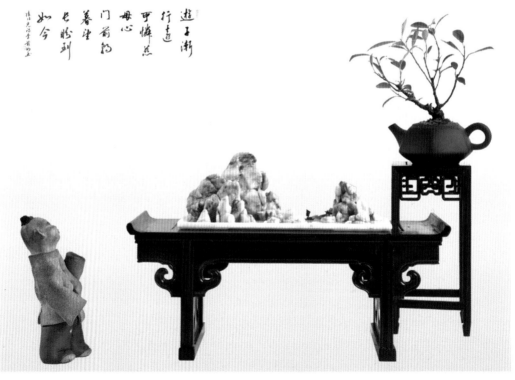

盼歸

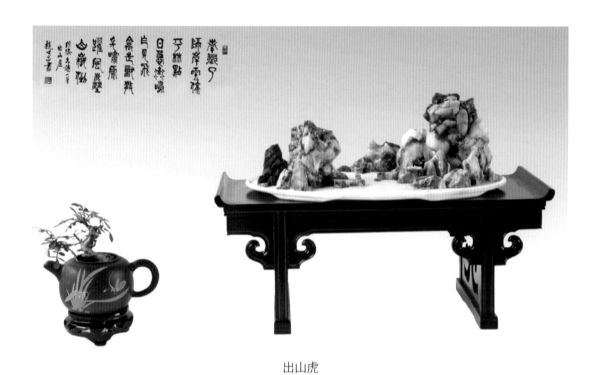

攀巖夕
歸岸雪條
不樂點
日裏涼唱
片見飛
禽並獸我
平嘯庸
躍風展翼
心顏愉

趙子書題
出山虎

出山虎

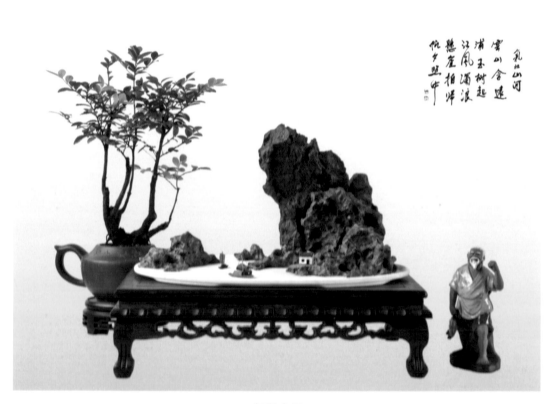

氣壯山河
雲山舍遠
浦玉樹起
江風滿浪
懸崖柏畔
帆夕照中

氣壯山河

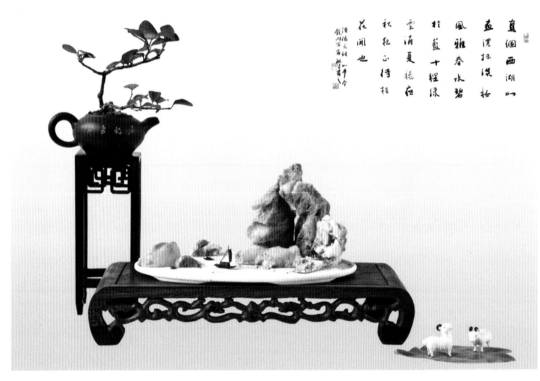

真個西湖山

盡濃抹淡妝

風雅春水碧

於藍十程綠

雲消夏桃在

秋紀心待桂

花開也

陳伯元相山老人今
鏡湖西園書

鏡湖留客

（三）博古架陳列

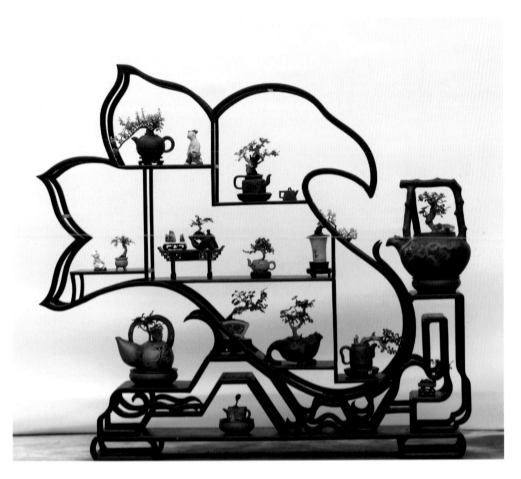

木藝裁成欲放花，又如白菜倚橫斜。
玲瓏大小來相聚，山水砂壺是一家。

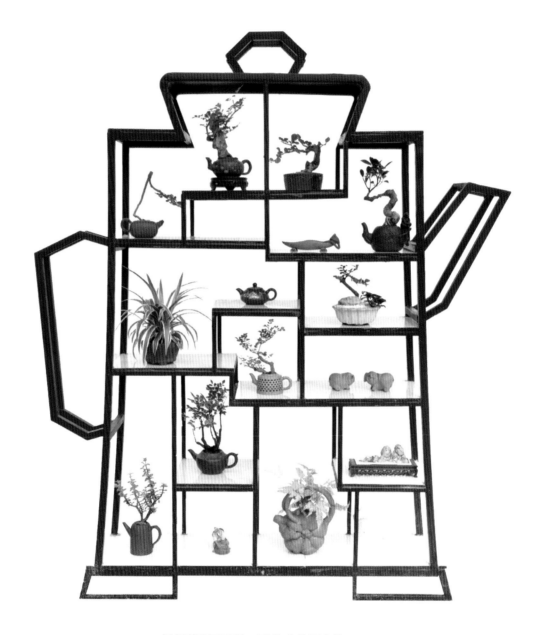

這個茶壺可手持，琪花瑤草雁山移。
層層疊疊攬無盡，真是人間第一奇。

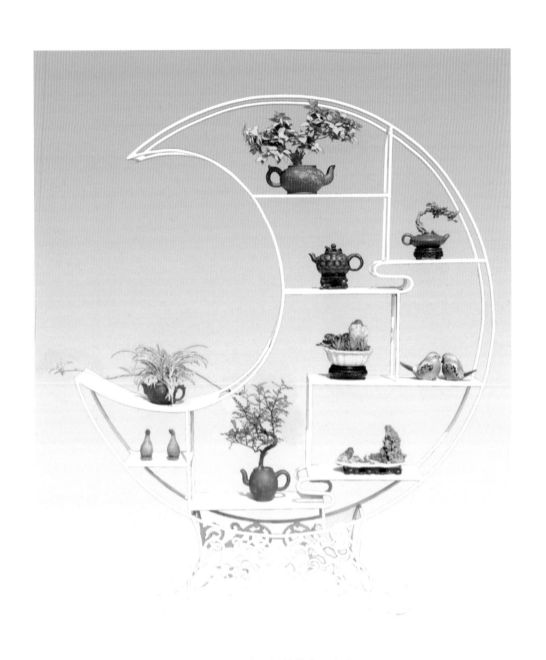

頑鐵圓成如月亮，鮮花蘭蕙入虛堂。
鴨兒小鳥喜雙伴，此處風光翠意涼。

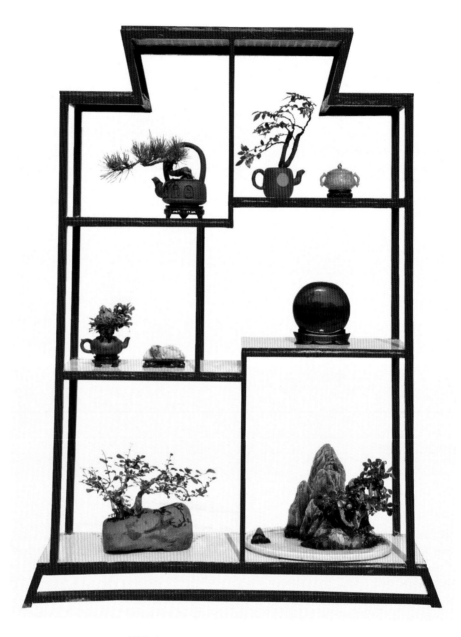

樹岩山水曲欄中，古樸沙壺最古風。
球體硫璃非俗物，腹腔渺渺透深紅。

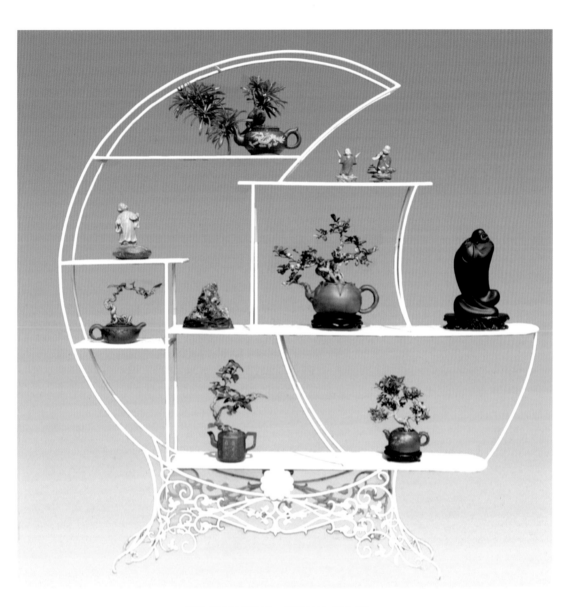

藝術鐵欄盤景架，紫砂壺上翠無涯。
綠蔭一片身安處，活佛留連在此家。

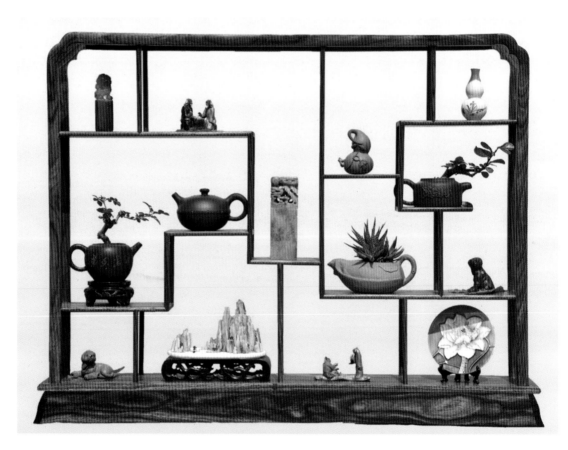

精華薈萃聚堂堂，古樸砂壺秀一場。
剔透玲瓏稱妙手，青田凍石立中央。

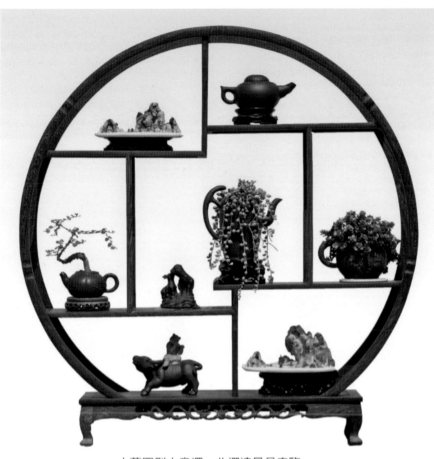

木藝圓型古意深，曲欄清景早春臨。
黃童放牧路難見，自在逍遙何處尋。

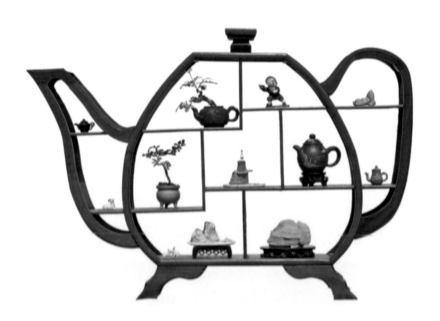

大茶壺內小茶壺，圖內藏圖世上孤。
樹石童兒兼走獸，凡姿濁質態清殊。

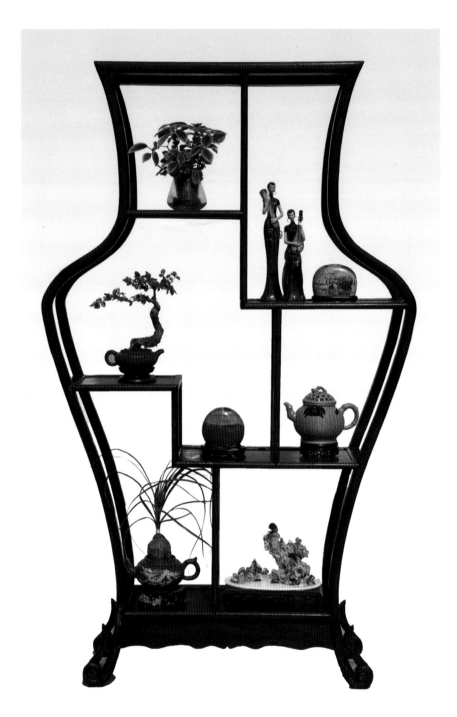

紫木花瓶呈古雅，蕙蘭翠雅石人家。
曲欄天地得真態，老圃工夫實可嘉。

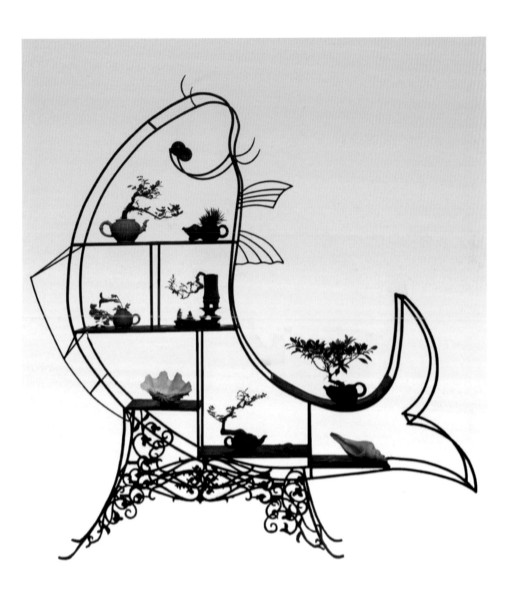

樹石塵姿換舊容，紫砂壺上翠濃濃。
騰空躍起千斤刻，祥氣九洲魚化龍。

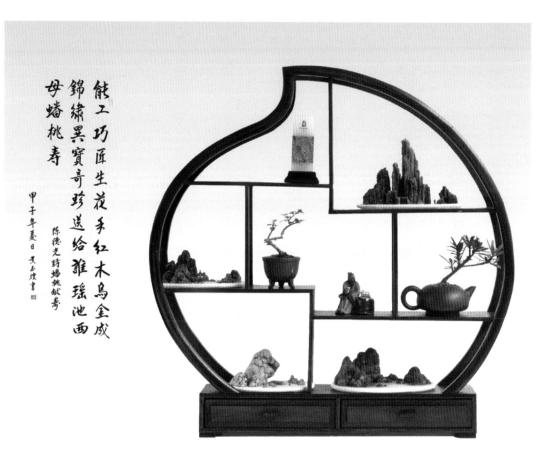

能工巧匠生花手紅木烏金成

錦繡異寶奇珍送給誰瑤池西

母蟠桃壽

甲子年夏日 黃玄煌書

陳德光詩蟠桃獻壽

能工巧匠生花手，紅木烏金成錦繡。
異寶奇珍送給誰，瑤池西母蟠桃壽。

紫砂壺 盆景藝術

後記

本書講述紫砂壺盆景，向人們展示了別具一格具有創造性的異型盆景，讓大家領略紫砂壺盆景的神采和小中見大的藝術魅力。

日常生活中，誰都會有一些愛好，不管是書法還是繪畫，音樂或戲曲，它們都能讓人充滿生活樂趣。藝術之間都是相通的，所有藝術都有一個目的，那就是服務生活。所謂服務生活，就是為生活提供詩情畫意，這是人類得以生存的精神食糧。

盆景之美源於自然美和藝術美的結合，紫砂壺盆景則是作者心靈與自然合一的表現手法。閱讀此書，大家可以漫遊在盆景的世界裏。你讀懂了山水畫你就自然解讀了山水盆景和樹石盆景。

紫砂壺盆景是一種全新的帶有靈氣的接近人們生活的作品。品茗茶，賞紫砂壺盆景，或許你將因此而領略到人生的真諦，至少也會因為這全新的造型藝術而帶來另外的收穫。

此書寫作得到林鴻鑫、唐亞娟、陳德光、陳嵐玫、李前明、伍建立、鐘鐵環、趙世昌、張毓良的大力支持。在此一併表示感謝！

參考文獻

1.趙慶泉.中國盆景造型藝術分析.上海：同濟大學出版社，1989.

2.李金林.中國微型博古盆景.香港：萬里書店出版社，1991.

3.林鴻鑫.樹石盆景製作與賞析.上海：上海科學技術出版社，2004.

4.李樹華.中國盆景文化史.北京：中國林業出版社，2005.

5.宋伯胤，無光榮，黃健亮.中國紫砂收藏鑑賞全集.吉林：吉林出版社，2008.

6.林鴻鑫.中國樹石盆景藝術.合肥：安徽科學技術出版社，2013.

大展好書　好書大展
品嘗好書　冠群可期

大展好書　好書大展

品嘗好書　冠群可期